艺术品市场 30 问

YISHUPIN SHICHANG 30 WEN

纪太年 著

东南大学出版社
SOUTHEAST UNIVERSITY PRESS
南 京

图书在版编目(CIP)数据

艺术品市场 30 问/纪太年著. —南京:东南大学出版社,2019.4
 ISBN 978-7-5641-8359-2

Ⅰ.①艺… Ⅱ.①纪… Ⅲ.①艺术市场-中国-问题解答 Ⅳ.①J124-44

中国版本图书馆 CIP 数据核字(2019)第 066452 号

艺术品市场 30 问

著　者	纪太年
出版发行	东南大学出版社
社　　址	南京四牌楼 2 号　邮编:210096
出版人	江建中
责任编辑	许　进
网　　址	http://www.seupress.com
电子邮件	press@seupress.com
经　销	全国各地新华书店
印　刷	江苏徐州新华印刷厂
开　本	889 mm×1 194 mm　1/32
印　张	5
字　数	125 千
版　次	2019 年 4 月第 1 版
印　次	2019 年 4 月第 1 次印刷
书　号	ISBN 978-7-5641-8359-2
定　价	39.00 元

本社图书若有印装质量问题,请直接与营销部联系。电话(传真):025-83791830

目 录

开篇琐言

市场风云
 为什么不容易寻觅到潜力股 / 3
 为什么工细类作品受到投资人青睐 / 6
 为什么朱新建市场会在 2014 年爆发 / 11
 为什么林散之卖不过有些当代书法家 / 17
 为什么艺术市场和股市一样有风险 / 21
 为什么艺术微拍在 2014 年遍地开花 / 26
 为什么要警惕得奖专业户 / 31

投资过客
 为什么不懂画的投资者反而赚钱多 / 37
 为什么艺术品收藏和投资是两个概念 / 41
 为什么艺术品投资收藏是粉丝力量的体现 / 45
 为什么假画有生存空间 / 49
 为什么艺术品投资水很深 / 56

艺术个性

为什么评画的结论千差万别 / 63
为什么画家要贬低艺术市场 / 67
为什么画家喜欢在家里卖画 / 70
为什么不能用纯学术眼光看待市场 / 73
为什么再不会出现梵高那样身后红的画家 / 77
为什么同一画家同一幅作品价格相差很大 / 81

品尝味道

为什么适宜投资的艺术品只有少数 / 87
为什么画得好反而卖得便宜 / 91
为什么油画没有国画市场表现好 / 95
为什么当代没有大画家 / 99
为什么要关注新工笔新水墨 / 103
为什么字画会成为礼品 / 108

未来气象

为什么富豪们注重投资收藏艺术品 / 115
为什么艺术品投资是未来一座富矿 / 120
为什么艺术家成功需要外力 / 125
为什么大藏家选择是市场风向标 / 130
为什么艺术品投资要超前一步 / 134
为什么艺术品金融化是未来发展方向 / 138

附录：告诉你一个真实的中国艺术品市场
——艺术品市场资深专家纪太年先生访谈 / 144

开篇琐言

目前,艺术品市场总体格局是相当繁荣的,交易活跃,参与人员众多,艺术品数量空前暴涨。但是,不可否认也存在着一些问题,用泥沙俱下这个词形容比较恰当。艺术品市场原有的一些痼疾,如真假鉴定、变现等问题没有得到很好解决,新的问题又开始涌现出来,例如拍卖市场的假拍和拍假,艺术品金融化,艺术电商等。在艺术市场快速发展阶段,这些问题会被暂时掩盖起来;而一旦进入发展的低谷,问题就会暴露无遗,对于艺术市场伤害非常大。

如今媒体高度发达,尤其是自媒体、微信、微博广泛流行,仿佛一夜之间,人人都是专家记者。由于艺术品的特殊性,往往缺乏量化标准,同样一幅作品,褒者赞为神品,贬者讥为庸品,相差特别大。一般科学家都不认为自己的智商超过爱因斯坦,商人也不认为自己的钱多过比尔·盖茨,但艺术家不一样,很多画家自认才华超过了齐白石、莫奈、梵高。艺术市场也同样如此,缺乏量化标准,比较混乱。古代如此,国外也如此,当下国内更是

画家齐白石

如此，不必惊讶。马云、柳传志等商界大亨拒绝进入艺术品投资领域，主要原因就是觉得水太深，真假莫辨。

很长一段时间里，艺术品经营者俗称捎客，有贬义。他们走街串巷，混迹于各色人群中间，凭借三寸不烂之舌兜售作品。近现代称画贩子，亦有贬义。现代流行称艺术经纪人，说明社会在进步，对这类人群采取宽容文明的态度。

20世纪90年代初期，有人对南京地区的艺术品经营者的文化水平进行了初步统计，平均只有初中二年级水平。随着改革开放的深入，大批企业下岗职工加入其中，当然也有少数受过高等教育的人参与进来，形成了高中低三级市场，尽管偶尔相互渗透，界限也很明显。高端市场表现为：有钱就任性。低端市场的明显标志是：谎话连篇，吹牛没边。

中国现代意义上的艺术品市场，是从1993年朵云轩首拍开始的，笔者也一直积极参与其中，目睹数次起伏沉浮。我虽然讲过300多场艺术品投资课，担任二十多家机构艺术品投资顾问，出版过数部艺术品投资方面的专著，但万万不敢以专家自居，只能谈一些粗浅见解，求教于各位行家里手。

首先，本书中许多观点、事例与大家平时所听到的会有很大差距，甚至完全相反。例如《为什么画得好反而卖得便宜》《为什么适宜投资的艺术品只有少数》《为什么假画有生存空间》等，将其当做一家之言，或者一派胡言均可。如果其中部分观念对你投资艺术品有用，可适当吸收，如无用，则毫不犹豫放弃。倘若有人提出辩论，那就不必了。在二十余年艺术市场研究中，我坚持一条原则——实践是检验真理的唯一标准，赚到了钱才是硬道理。谁的观点最接地气，实践性最强，则用之，学以致用。

开篇琐言

其次,有明显的中国特色,有很强的时代性、前瞻性。例如:2009年,整个世界经济下行,国际艺术品市场整体滑坡,中国反而逆水而上,许多人大呼看不懂,笔者曾经提前作出准确预测,依据便是中国国情。中国艺术品市场,有一点像中国股市,有规律无定法,随意性比较大,常常出人意料。

第三,《艺术品市场30问》是笔者市场研究系列丛书之一,与先前出版的《用左眼看艺术家》《哪些字画最赚钱——纪太年艺术品投资之道》《画家成名36讲》《多少墨香》《借你一双慧眼》同属一个体系,如果能够集中在一起阅读,效果更好。

近些年艺术品市场深度调整,挤水分之后市场进入低谷,一片萧条,面临的问题很多。笔者曾写了《客观看待艺术品价格的涨跌》《未来四年市场的几个问题》等一系列文章,和大家共同分析艺术品所存在的问题,回答一些人的困惑、忧虑,出版这本书的目的也是如此。通过这本小书帮助一部分阅读者解决一些对于市场问题的疑惑,是笔者最大的心愿。

2018年12月于南京响水馆西窗下

市场风云

为什么不容易寻觅到潜力股

民国时期,南京是国民政府的首府。从1912年到1949年,在南京举办过书画展、参加过美术团体、在重要媒体上介绍过的画家,大约有1.2万人。如今,我们在相关的资料当中能够寻觅到的画家约400人,经常被提及且学术水平和市场表现比较优秀的仅30人左右。从1.2万人到400人再到30人,只用了短短六七十年时间,可见画家的淘汰率有多高,真可谓大浪淘沙。当下很多院校大扩招,艺考生的生源猛增,无形之中扩大了艺术家队伍。这些学生,必须通过自己的勤勉努力,取得出色的成绩,才有可能成为画家。

关于什么样的人可以被称为画家,好像没有标准答案,《辞海》的解释也比较模糊。在圈内外流传一个说法:能够成为美术家协会会员的,通常可以被称为画家。据相关媒体报道,目前美协会员,全国有14万之众,数字足够庞大,然而社会根本容纳不了如此众多的画家。他们中间的绝大部分人应该会被时间所淘汰,能够留下来的极少极少。对于艺术品投资而言,就是要及早发现这极少极少的一群人,这便是所谓的潜力股,也是不容易寻觅到的潜力股。

民国年间进行艺术品投资,如果选中的是前面提到的30人之一,肯定赚大了;假如是另外的一万多人,投资收益会很少,甚至毫无收益。投资作品其实是选择人,是一个选择画家的过程。有些人表面风风光光,给人感觉好像是绩优股、潜力股,实则是垃圾股,很快遭到淘汰。所以在选择画家的过程当中,需要打起精神,睁大眼睛,费尽心血去寻找真正的潜力股。明知山有虎,偏向虎山行。

如果投资艺术品资金量不大,希望做成中长线,建议从年轻人中间寻找潜力股。

傅抱石　　　　　吴待秋　　　　　冯超然

如果投入的资金量比较巨大,可以从市场表现好的艺术家中间选择,圈出一个几十人大名单;也可以从长期上大拍,价格比较稳定的人中间选择。现在市场表现好的民国画家,许多人生前市场表现就很优秀,例如傅抱石、李可染、徐悲鸿、齐白石等;还有一些画家,生前市场表现红火,死后归于平淡,例如冯超然、吴待秋、吴子深等。艺术投资不仅要求画家生前红火,更要在其身后一个比较长的时间段一直保持红火,这样才能使自己的投资立于不败之地。除了从市场中间选择红火的几十人,仍需在他们当中再度细细考察,包括:

一、藏家构成。有没有大藏家介入？通常大藏家关注某些艺术家，该艺术家便在艺术市场长久红火。因为大藏家常常是有一定鉴赏眼光的人，水平会比较高；大藏家资金雄厚，喜欢做长线，下手比较威猛，不计成本；大藏家的投资手段、选择方式会影响其他投资人，代表一种投资方向和一种价值取向，甚至影响某一阶段的审美。

二、学生、继承人。一个艺术家的市场走向跟其学生、弟子的实力成正比。那些培养出著名学生、著名弟子的艺术家，更容易受到追捧。俗话说，"师傅无名弟子弱"就是这个道理。每个艺术家都希望自己的学生、弟子很优秀，而学生、弟子何尝不希望自己的老师是人中之龙、出类拔萃？学生、弟子众多，实力强劲，他们会迅速扩散市场，形成巨大的粉丝群体，众人拾柴火焰高，老师想不火都不可能。画家过世之后，通常会面临一个二度推广问题，往往由学生和画家的后人负责完成，他们的实力大，影响力大，方式方法得当，对这位画家的二度推广的力度就会更大，产生的影响自然让市场行情水涨船高。

三、作品学术水平。俗话说，"打铁还得自身硬"，一名画家要想成为非常优秀的艺术大家，其作品学术水平必须高，这是基本条件，古今中外，没有例外，也是事物发展的内因，起主导作用。艺术家生前，作品往往跟人走，艺术家有多大影响力，市场便会走到什么高度。过世之后则相反，人跟着作品走，作品有什么样的学术水平，艺术家便会处于什么样的地位。所以我们会看到三种现象：有的人生前轰轰烈烈、风光无限，死后却黯然失色、归于平淡；有的人生前光芒四射，死后依然光彩夺目；有的人生前平平常常，死后却大放异彩，主要就是作品的学术水平在起作用。

为什么工细类作品受到投资人青睐

经常逛市场或研究艺术市场发展规律的人会发现,近二十年,大量的工细类作品受到投资人青睐,成为客观现象。有一些业内人士纷纷指责,大声疾呼,坚持写意精神,倡导笔墨为上。南京艺术学院某教授公开指责何家英作品画得"很糟糕"。《画刊》总编靳卫红指出:"所谓工笔画尤其媚俗,五年之后就会走下坡路。价格虚高好多,源自一些持有者眼力水准还没有上来。"更有部分偏激人士认为,所谓工笔画是一些匠人的死描死染,缺乏艺术才气等等。这些观点明显极端了一些。新时期以来,工笔画以及工细类作品得到长足发展,参与创作的人数急剧增长;各类工笔画创作的技法书籍极为畅销;不少工笔画作品参加了全国各类美术展览,并且获得相当高的奖项;工细类作品的市场表现更是让人刮目相看,大家不能无视这个事实。静下心来,放下成见,客观分析一下,可以发现其中不少现象耐人寻味,值得细细地研究。

工细作品受到投资人青睐,首先取决于语言符号。如果说水墨代表了汉语,油画代表了英语,工笔画则代表了世界语。无阶级、民族、宗教、性别、贵贱之区别,更没有东西方艺术之界限。在世界任何一个角落,任何人都能看懂工笔画,理解工笔画,观赏起

来毫无障碍。这就是一种公共的世界绘画艺术。

其次,相对劳动时间较多。工笔画在宋朝曾经有过一个高峰期,之后由于文人画兴起,逐渐受到冷落,到明清时期跌入低谷。文人画的逸笔草草,毫无规则的率意,小品的泛滥,让许多投资者大为不满。特别是在国际文化艺术交流当中,由于水墨画以快速著称,西方投资者认为,花费相当数量的金额购买极短时间里创造出来的作品,且每幅内容大同小异,非常草率,是一件不划算的事情。相对劳动时间太少,无论如何不能与花费数日乃至数月创作的油画相媲美。这也符合商品学原理,付出的时间与劳动报酬成正比。

第三,一些艺术家极具才华。现今在艺术市场走红的画家,如喻继高、何家英、江宏伟、薛亮、周彦生、高云、徐乐乐、方楚雄等等都极具才华。他们受过系统的学院教育,对美术史了如指掌,对工笔画的各家各派耳熟能详,同时又形成了各自的语言特色,且受到读者广泛欢迎,拥有庞大的粉丝群,受到众多投资收藏人士关注。

第四,物以稀为贵。在艺术市场表现优秀的艺术家,作品通常比较少。近现代画家群中,傅抱石和李可染的作品价格一直比较坚挺,屡屡创出高价。除了他们绘画的艺术天赋之外,跟作品数量稀少有很大关系。据相关资料显示,他们俩的作品存世量只有两千多件,还有不少集中存放在博物院等相关机构里。相对而言,齐白石的作品数量是比较大的,有数万件之多,价格起伏当然也比较大。当代画家当中,喻继高的作品1999年为两千元一平方尺,2004年两万,如今十多万;何家英的作品特别是工笔画作品甚至一画难求,主要原因就是数量稀少。作品的稀有也直接导

致市场上赝品的泛滥,无论是傅抱石、李可染,还是喻继高、何家英,赝品数量远远高过真品,这是广大收藏投资者需要引起注意的问题。

喻继高《和平新春》

第五,艺术观念与当代审美逐渐融合。历史进入今天,许多艺术观念发生变化,所谓笔墨当随时代,观念也当随时代。现今一些年轻工笔画家,绝大部分受过高等教育,视野更加开阔。他们看进口大片,听流行音乐,追逐时尚潮流。在绘画创作上,将自己独特的、带有时代性的艺术感受在作品中进一步呈现,争奇斗艳、异彩纷呈,完全融进当下多元激荡、多元并存的艺术格局。一

些已经脱颖而出的年轻艺术家,例如张见、李金国、范海龙、宋扬、姚媛、纪太年、徐华翎、杨宇、秦艾等的作品中都有具体表现。

第六,现实环境是工细类作品得到发展的土壤。俗话说,"盛世出工笔,乱世出写意"。尽管现实生活中有这样那样不如人意,但总体来说是国泰民安、风调雨顺,人们尽情享受改革开放带来的成果。艺术家们同样心情爽朗,在比较安宁的环境里安心创作,精耕细作,常常创作出一些与时代合拍的作品。再则,很多公共建筑高大巍峨,也需要从内容到形式都有新意的工笔画与之配套,如果选择大写意,会与整个建筑情调格格不入。

范海龙作品

工笔画虽然取得长足发展,前景喜人,但目前的困难依然不少。工笔画需要被重新定位,长期处于被鄙视地位的现状需要改变,一方面需要工笔画家多创作一些优秀作品,另一方面展示的力度空间需要加大。其次,工笔画需要破除门户观念,尽量吸收其他优秀画种的表现技巧,为我所用,不必拘泥于固有程式,有规

宋扬作品

律无定法,墨守成规要不得。三是加大国际艺术推广力度。在许多西方人观念当中,中国绘画就是水墨画,根本不知道有工笔画这个画种,偶尔见到一些匠气十足的工笔画更是当工艺品看待,需要加大推广改变这种格局。世纪之交,华人艺术家丁绍光在西方艺术界取得成功,他的作品就是典型的工细类,含有许多工笔技法,可见在审美上,西方人并不排斥工笔画。四是加强理论研究工作,对工笔画固有的一些问题,如勾线、晕染、呆板等多交流、多提高。挖掘有才华、有潜力的年轻人,通过政府的、民间的、学术的力量,不断地把这个画种推向一个崭新的高度。

为什么朱新建市场会在 2014 年爆发

　　2014年春拍之后,艺术品市场出现了一种"冰火两重天"的现象。一些重要名家和一些重要作品成交不够理想,甚至出现流标现象。与之相反,朱新建作品呈现出火爆的销售行情,不仅北京、上海出现了零星的专场,南京经典、江苏盛得、江苏聚德、江苏凤凰等拍卖公司纷纷推出的朱新建专场,以 90% 以上乃至 100% 的成交率成为全国春拍的一道独特风景线。其规模之大,拍品数量之多,中国艺术家无人能比;参与人数、资金之多极为罕见;成交率之高颇让众多业内专家大跌眼镜。其中,《戏曲人物长卷》在北京盛世元典拍出了 282.5 万元的高价,刷新了艺术家个人成交纪录;《镜中春色》在六朝艺宴拍得 258.77 万元;《高士四屏》在南京经典经过了数十轮的竞价以 253 万元成交。整个春拍市场上朱新建风光无限、鹤立鸡群,同时代的艺术家只能望其项背,就连大家公认的一流艺术家如林散之、钱松喦等人的作品在市场中的表现也不能与之相提并论。对此,有人称之为"朱旋风""朱新建现象"。

　　朱新建是活跃于 20 世纪八九十年代的中国新文人画派代表人物。在新文人画家群中,贾又福、董欣宾是领袖,朱新建是大

朱新建《戏曲人物长卷》

将。在中国艺术品市场刚刚兴起之时,朱新建的表现就十分抢眼。随着市场的发展,新文人画派出现几度离合,朱新建的艺术品市场也逐渐进入低潮。其中,90年代末期是其市场的最低点,笔者曾以500元的低价购入其四平方尺美人图一幅。朱新建作品的高产以及低廉的价格让这一时期的部分投资人拥有了比较大的作品保有量,有的藏家甚至拥有百幅乃至数百幅画作。

朱新建《高士四屏》

2011年秋冬以来,中国艺术品市场进入深度盘整,艺术市场中的热钱和游资急切地寻找新的突破口,有人把目光投向了朱新建,认为他可以成为市场新的突破口。2013年9月7日,朱新建

的儿子朱砂与王朔的女儿王咪结为秦晋之好,全国媒体对此高度关注,艺术大腕和文学大腕联姻这一段艺坛佳话让朱新建的影响力瞬间提升,为其艺术市场的提升埋下了伏笔,但是市场并没有立即出现投资人所期望的上涨趋势。2014年2月10日,朱新建因病驾鹤西去成为导火线,一批艺术界知名人士撰文对其作品进行学术定位,评价甚高。如陈丹青:"表象上看他画的是情色,但他打开一道门,既告别革命画,又告别文人画,直接肯定世俗性情。"李小山:"朱新建是个多面手,人物、花鸟、山水无所不能。翻阅他新出的画册,发觉他的花鸟画得太神了,比正宗的花鸟画家好得多,无论从笔墨趣味,还是画面的整个气息,都是高人一筹的。"陈绶祥:"朱新建画笔墨天趣,色相率真,题诗雅谐,气度从容,观其书画,常使我能感苍天之造物,叹世事之磨人。"

陈丹青　　　　李小山　　　　陈绶祥

一时间,全国形成了一波"朱新建热",借助对朱新建再度评价的这一股东风,艺术品收藏者和投资人蜂拥而至,带来了这一波朱新建作品的投资高潮,具体表现为:

一、集中力量,联袂做大。朱新建生前主要生活和工作过的南京表现出极高的参与性,东北、山东、北京、上海也纷纷跟进,其中设置专场只是表现火爆的形式之一。设置专场的拍卖行只要

能招商到朱新建作品的收藏投资方,其专场拍卖往往成功。同时,在拍卖行的引导推动下,朱新建作品的私下成交率更高。我在 2014 年春节后预测,春拍会出现约 4 000 幅朱新建作品,现在看来,远远不止这个数量。一些藏家为了让朱新建的市场更加火爆,又推出了不同的投资理念,例如将其花鸟山水人物、墨笔彩笔、左手右手分别作出不同的量化概念,标出不同的价格台阶,大量的这些信息在艺术品市场广泛流传,并被相当多的人所接受。

二、形成马太效应。借助于媒体的广泛传播力,春拍发出了这样的信号:朱新建才是值得投资的画家,才是收益最大的投资方向。春拍市场上只要有朱新建专场,几乎都有很高的成交率,拍场上号牌此起彼伏,藏家投资者竞价激烈,把场上的参与者煽动得热血沸腾,拍卖行也因此获取了丰厚佣金。在整个艺术品市场普遍不景气的情况下,朱新建艺术市场能有如此上佳的表现,拍卖行自然乐于参与其中。

三、吸纳闲散资金。从春拍看,朱新建的艺术市场如同一块巨大的磁铁,将四面八方的闲散资金迅速吸引而来,共同做大这块蛋糕,并且所有的参与者都或多或少获得了收益,形成了双赢、多赢的局面,让众多参与者欣喜若狂。正如一句广告语所言,大家好才是真的好。

四、热点转移。艺术品市场进入萧条时期,其中的热钱需要寻找新的突破口进行热点转移。在部分投资人和庄家的引领下,朱新建成为选择的目标。整个艺术品市场的资金和股市相比较而言是极其微弱的,高潮期尚不过 1 000 亿元,萧条期只有 500 多亿元,缩小到某一突破口或某一艺术家身上更是少之又少,所以只需要极为有限的资金量就很容易拉动作为突破口的朱新建艺

术市场,且让投资人收益明显。这样的收益在普遍疲软的艺术品市场中是比较理想的。

五、金融机构的参与。这些年,流行于艺术市场的艺术基金飘忽不定,都在积极寻找新的投资点,收益的多少成为其投资的唯一依据。朱新建艺术市场呈现出短平快的特征,恰好迎合了基金投资的本质需求。再者,一些商业银行积极参与,纷纷为朱新建作品的收藏投资者提供贷款、典当、抵押等多种形式的金融服务,为他们提供丰厚的资金;有的商业银行甚至直接参与其中,共同做大做强。

六、秋拍继续看涨朱新建。春拍结束后,多家拍卖机构在积极征集秋拍拍品。由于朱新建在春拍中的突出表现,各家拍卖行纷纷派出得力干将向藏家征集朱新建作品,在整个秋拍市场中,朱新建作品依然沿袭春拍的热度,表现突出。一些重要作品或代表性作品,特别是一些早期出版物中的作品表现强劲。那么,朱新建现象告诉我们什么呢?

首先,艺术品市场进入抱团时代。在结束了以往艺术品市场中散兵游勇、捐客式的交易方式后,参与者往往采取抱团投资、联袂炒作的运作方式,市场中涌现出了一批明显的大庄家和职业的高素质炒手,他们会用一些现代的投资理念聚集资金,做大做强艺术品市场。

其次,资本的作用越来越大。如今是艺术品投资的资本时代,资本的作用和魅力得到了最大限度的释放。资本在艺术品投资当中明显绑架了艺术,艺术成了艺术品投资的工具、替代品,成了赚钱的方式之一。

再次,学术不再是投资的唯一选择。在收藏时代,艺术家自

身学术水平的高低是其作品是否值得收藏投资的唯一标准,参与资金的多寡、参与投资人群的多少绝大部分取决于艺术家的学术水准。但是,随着艺术品金融化的发展,在判断某一艺术家作品是否值得投资时,学术不再是考量的唯一标准,而且艺术家学术水平所起的作用在逐年下降。

最后,浮躁跟风现象明显。由于艺术品市场有买涨不买跌和热点转移等特征,资金往往会在短期内集中爆发,快进快出。现在艺术品价格上扬的周期开始明显缩短,约 2 年;跌落的周期有拉长趋势,约 4~5 年。投资者普遍呈现出拔苗助长、急功近利的心态,不少艺术家在市场上的表现也是各领风骚三五年。

为什么林散之卖不过有些当代书法家

林散之先生是当代著名书法家,被称为"当代草圣"。在20世纪涌现的书法家当中,他一直是佼佼者,排在前列。在中国,特别是南方地区,推崇和学习林散之书法的人很多。玩家藏家也把拥有林散之作品作为一件幸事,不少文化圈内人士喜欢把林散之作品挂在书房或者客厅里,日日与之相伴,以求神游。20世纪八九十年代,在南方书法市场上,林散之一直比较红火。进入新世纪,虽然林散之仍然保持着强劲态势,但一些中青年书法家表现更加抢眼,上升势头更猛,炒作手段也是五花八门。在不少拍卖会上,他们的作品价格有时远远超过林散之,许多专家学者目瞪口呆,直呼看不懂。那么,为什么林散之作品卖不过有些当代书法家?

林散之

第一,艺术市场已经进入投资时代。首先一点,大家都很明白,林散之作品水平是很高的,学术方面毋庸置疑,比当代书法家要强出许多,这也是令学者们困惑的地方。如今的艺术市场进入投资时代,必须

考虑投资的回报和效益。如果投资林散之回报率不如某些当代书法家,投资人自然会选择放弃。至于学术水准的高低乃至于将来能否进入中国书法史,投资人几乎不太关注。再有一条,艺术品投资市场上,厚今薄古的现象比较明显,投资当代书法家,更觉得有亲近感,遇上真假问题,也可以请书法家本人当面鉴定。假如跟当代书法家交情深厚,一些交际场合、应酬场合可以邀请书法家参与,无形之中也提升自己的档次和品位,同时也为当代书法家"帮场子、抬轿子",日积月累,不知不觉中就抬高了当代书法家作品的价位。

第二,没有大藏家跟进,地域性明显。收藏投资林散之作品的人,以中低端玩家为主,其中有不少是走街串巷的掮客,习惯于在行内圈内串货,真正有实力有影响的大藏家,投资林散之作品的并不多,自然就形成不了投资导向。林散之没有进入投资第一梯队,跟地域性有明显关系。他长期生活在南京,和上海、北京、广州等城市相比,明显属于"小码头"。当年亚明先生看到张辛稼作品时发表感慨说,老兄作品太出色了,如果工作在北京,那就不得了;可是你在苏州,只能受委屈了。用这段话来评价林散之也是比较准确的。没有大藏家跟进,地域性明显,大的

《人民中国》杂志"中国现代书法"特辑(1973年1月)

机构和庄家缺乏热情,没有培养出实力比较强大的固定消费群体,缺乏规模化、系统化,注定林散之作品进入不了艺术品高端市场。放眼全国,林散之的市场基本上不冷不热,如同温开水一般,市场火爆时会随大盘上扬,遇到低潮期也会风雨飘摇。

第三,缺乏二度推广。1971年,为了回击日本对中国现代书法的指责,在全国范围内搞了一次征稿活动。林散之以一幅草书《毛泽东诗词〈清平乐·会昌〉》独占鳌头,一时间声名鹊起,崇拜者众多。那个时候没有艺术市场概念,大家习惯于赠画,或者私下里零零散散互换。随着时间推移,他的作品价格不断上扬。1989年,林先生过世之后,他的学术推广、市场推广出现了真空,特别是市场推广,很柔弱。他的学生和家属朋友圈中,虽有不少人做相关工作,但这些人相对而言力量太小,不能把林散之送到一个高端的市场平台上,最大限度展示其书法魅力,让其市场长期保持在一个高价位,与其艺术价值相符合。由于缺乏二度推广,林散之市场呈现出价值大于价格的倒挂现象,与某些当代书法家恰恰相反,但这就是市场,客观存在的现实市场。

最后,赝品泛滥。笔者没有准确统计过到底有多少赝品,但长期在南京耳濡目染,数量是相当惊人的。这些赝品通过不同的渠道北上南下,更加搅浑了市场。人

林散之书法作品

们在投资收藏过程中战战兢兢，如履薄冰，特别担心"吃药""中枪"，热情上必然大打折扣。再则也没有一家权威机构来帮助大家鉴定其作品的真伪，购货渠道不畅，更加加速了市场的混乱。而某些当代书法家可以亲自鉴定自己的作品，自然不存在这些问题。

为什么艺术市场和股市一样有风险

喜欢炒股的人都知道交易大厅里通常有一句话,"股市有风险,投资需谨慎",时刻提醒人们增强风险意识。艺术市场虽然规模小,风险概率较低,但也绝非没有风险,并非只赚不赔。商场上只赚不赔只是一个概念,像神话一样;有赚有赔,才符合经济学规律。

金廷标《听泉图》

中国股市和艺术市场起步都比较晚,时间短,不成熟。改革开放之后方有股市,艺术市场更是直到 1993 年才出现。艺市和股市一样,绝大部分参与者都有投资观念,总想在最短时间内取得最大利润,追求利益最大化。艺市也会像股市一样出现下跌,甚至猛烈下跌的状况,给投资人带来经济损失,例如,清朝宫廷画家金廷标《听泉图》1996 年在瀚海拍卖会上以 45.1 万元成交;十四年之后,嘉德再次推出此作,以 4 513.6 万元成交,涨幅高达一百倍;到了 2015 年,同样是嘉德推出该作品,成交价为 3 680 万元,五年时间又缩水八百多万元。再如,齐白石《花鸟四屏》2010 年嘉德以 9 200 万元成交,而四年之后保利拍卖成交价为 5 577.5 万元,缩水四千万元,缩水金额之大很让人惊讶。像这样如同股市"割肉"的现象近两年不时在拍卖会上出现,呈现出常态化,不

齐白石《花鸟四屏》

断提醒人们：艺市同样有风险，投资需谨慎。艺市和股市除了风险之外，还有哪些相同之处呢？

第一，庄家。大家都知道股市有庄家，其实艺市也有庄家。在艺术市场上呼风唤雨的艺术家和作品背后往往都有大庄家。这些庄家不仅经济实力雄厚，运作经验也十分丰富，下手又狠又准，不少艺术家在庄家拥戴和运作下成了艺术界新贵，其中有极少数人被大庄家联手打造，成为家喻户晓的人物，领一个时代之风骚。

第二，内部消息。股市内部消息直接关系到股票涨跌，抢先一步得到内部消息的人就能及时买进抛出，艺市亦然。股市内部消息主要来自证监会或上市公司高层领导，艺市内部消息主要来自一些艺术相关机构。如某一机构要代理某艺术家，或对某艺术家表现出浓厚兴趣，即将下手抢购大批艺术作品；或是有重大计划推出，如在世界重要美术馆举办巡展等等，大家便会闻风而动，搭上顺风车，大树底下好乘凉。例如，有人提前了解到吴冠中要和万达合作，便可以抢先一步购入吴冠中作品。还有些内部消息来自文化部门。每当美协、书协、画院等机构面临换届，许多投资人会像买彩票一样，猜测谁最终能上位，提前购进数量颇丰的此人的作品进行囤积。所以每临换届，行情被看好的艺术家作品在市场上就很走俏，便是这个道理。

第三，热点转移。俗话说："人无千日好，花无百日红。"艺市、股市都是如此，就需要经常性的热点转移，以不断掀起高潮。例如20世纪90年代，近现代著名艺术家挨个被艺市轮番炒作，那些有数百年积淀的古画反而备受冷落。世纪之交，新文人画群体走进大家视野，顿时火爆异常，数年间，画坛一直流行新文人画，

成为一道独特风景线。自 2011 年下半年，艺术市场进入低迷之后，新工笔新水墨又作为一个概念被热炒几年。2014 年，朱新建作品在艺市上狂飙猛进，创造了一个艺市的神话。

吴冠中《高昌遗址》

第四，买涨不买跌。艺市上热度的大小并不仅仅取决于价格高低。许多艺术水准平平的艺术家在艺市上横冲直撞，而不少水平相当不错的艺术家反而表现平平，甚至根本无人问津。逐利的心态把人们的视野牢牢吸引在几只股和几群人身上，涨得越快关注的人越多，自然下手的幅度也就越大。人们仿佛约定俗成，不约而同选择某一个人，甚至像疯子一般失去理智，即使有时一头撞上南墙，肿起一个大包，下回依然如此，根本不吸取教训。

第五，喜新厌旧。股市每一轮上涨都与上一轮不同，从来没

有完全相同的方式,这种无法预测让股市充满了魅力,艺市也差不多。每次上扬大涨,都有其独特因素,都有新鲜理由,让圈内人充满期待,对圈外人充满诱惑。股市、艺市都有规律而无定法,变化的随意性很大,世界上最伟大的科学家也无法深解其中涨跌奥秘,而这一点恰恰迎合了人们普遍喜新厌旧的心理。20世纪90年代艺术市场刚刚兴起,人们以学术高低作为投资衡量尺度。"非典"之后,大批民营企业杀进艺市,他们以经营企业的方式投资艺术品,颠覆了先前的收藏观念。到了2010年,国际艺术市场一片萧条之际,中国艺术品市场反而扶摇直上,出现井喷。

第六,信心支撑。股市靠信心支撑,这是心理因素,没有标准,也很难量化。信心来了,黄土皆能变成黄金。股市炒市盈率、市梦率,听起来很荒唐,但大家都信了。有一种观点讲艺术便是宗教,需要人布道树立信心。没有信心支撑,艺术品市场就是空中楼阁、一盘散沙。人民币也是纸,为什么能买到房屋、汽车、家电等实用品?就因为大家对它有信心。这种信心的支撑点正是中国国家的综合实力。艺术品亦是如此。大家信心爆棚,价格自然扶摇直上,山也挡不住;反之则烟消云散。

股市、艺市和楼市被称为投资领域三大热点,虽然各自独立,但也有许多相同之处。特别是股市和艺市,相同之处更多,只不过艺市的盘子相对于股市来说仅仅是九牛一毛,也让许多人对艺市的未来充满期待。但有一点是不能忽视的,那就是,艺市也存在着极大风险,入行需谨慎。

为什么艺术微拍在 2014 年遍地开花

2014 年,艺术品市场有一个词很流行,那便是艺术微拍。仿佛一瞬间,艺术微拍四面开花,呈现燎原之势。北京、上海、南京、厦门、合肥,如同雨后春笋一般,涌现出成千上万的艺术微拍,也引起了相关人士的关注。为什么艺术微拍会在 2014 年形成遍地开花的情景,其中又有哪些奥秘呢?

艺术微拍快速发展的社会基础是公众参与艺术品投资的热情大幅度提高。打开相关媒体,似乎艺术就在我们身边,相关的信息量也特别大。据某媒体报道,2013 年 2 月,一名叫胡湖的人创建了阿特姐夫拍卖群,群内大部分成员为媒体人和艺术品爱好者,该群内短短数日间卖掉了 50 件艺术品,成交率百分之百!这种方式方法给了许多低端从业人员起点,公众参与的热情一瞬间被点燃,遍布各地

范扬《松荫高士》

的拍卖群体迅速涌现。

一、手续简单,门槛降低。在人们印象当中,艺术品一直属于"高大上"范畴,如今微拍一下子降低了门槛,手续也变得简单起来,非常便捷。只要有一部手机在手,无论人在何处都不影响参与拍卖。价格符合大部分参与者的心理价位,通常只有几千元,甚至几百元。能够用一副装饰画或者一个装饰品的价格买到原创艺术品,自然让所有的参与者欣喜若狂。所以微拍能在低端的消费人群中形成一股潮流,自然是水到渠成的事情。

徐建明《江南雪霁》

二、物流系统的成熟使微拍成为可能。这几年互联网的高速发展,使物流系统更加成熟,遍布全国的物流网络,使艺术微拍实现规模化成为可能,彻底打破了地域的限制,降低了运营成本。

三、微拍是一种时尚的方式。虽然 2013 年、2014 年是艺术品交易的低潮期,整个市场处于调整、挤水分阶段,成交疲软,但市场中间还存在着大量的热钱、游资,它们也在积极地寻找一种新的投资方式,尝试着新的途径。艺术微拍这样一种时尚的方式

方法,显得很是前卫,恰恰迎合了这部分人的消费心理,尤其在年轻人中间得到了广泛响应。其中不少参与者是普普通通的工薪阶层,只要花上半个月工资,便可直接参与艺术品投资,这种以前想都不敢想的艺术品投资方式,极大地满足了人们对时尚、对前卫的向往和追求。

正如许多事物都有两面性一样,也必须辩证地看待艺术微拍。经过 2013 年的初步发展,2014 年的全面开花,跨入 2015 年,艺术微拍呈现出疲惫的状态,成交量骤然下降,原先热热闹闹的热烈场面一下子冷清了许多,出现这些问题主要是因为:

一、真假莫辨。艺术品中的赝品问题一直是困扰其发展的重要原因,也是古今中外争论不休的话题,就像顽疾一直无法根治。真实的经营方尚且为真假所困,更何况艺术微拍这种虚拟的环境。尽管有不少群,在开拍之前进行公开预展,强调作品的真实性,但参与人仍然心有顾忌。试想哪一家画廊、拍卖公司,主动讲自己出售的是赝品?为了打消部分客户的顾虑,一些媒体所做的艺术微拍,充分利用媒体优势,声明所有的拍品都来自艺术家本人,其实是以媒体的公信度作保证,一旦所售作品中间出现真伪问题,几十年、数代人树立的媒体公信度会瞬间坍塌,因此以媒体公信度做微拍绝非长久之计。

二、价格低廉。由于艺术微拍门槛极低,参与者以普通玩票者或工薪阶层人士为主,必然注定艺术品的价格是低廉的,以千元或数千元为主,万元比较少,十万元以上更加少见。这样的价位大客户自然嗤之以鼻,只会让艺术微拍长期游离在一个低价位平台上。

三、无序竞争。由于艺术微拍手续简便,人人都可以建立微

龚文桢《梅竹图》

拍群,就很容易形成遍地开花、无序竞争的局面。如同拍卖市场上有些小公司觉得有利可图,将每年的春秋两拍改为月月拍,甚至周周拍,很快就拖累了低端的艺术市场。创建艺术微拍群的人,成分也特别复杂,人人可为,呈现出混乱的景象,必然会重新洗牌,形成不同价格阶梯的市场。例如,有的群体会锁定高端客户,只经销有一定影响力的名家作品;有的依然会选择低端路线,满足普通百姓的消费需求。

　　四、发展过程中出现的短暂现象。如果把艺术品市场比作一条河流,艺术微拍只是河流当中的一块礁石,只会在某一地域某一时段偶尔影响河流的走向,并不会影响市场的大格局,就像

20世纪90年代出现的BP机，流行几年之后自然偃旗息鼓。

　　五、市场洗牌、兼并重组。随着时间发展，艺术微拍市场也出现了不同的景象，有的越做越大，有的则维持现状，逐渐萎缩。拥有足够资金、规模、重量级客户的微拍群必然会采取兼并的方式，大鱼吃小鱼，小鱼吃虾米。低端的消费客户，只能参与到低端群里的普通作品的拍卖；而大作品、重要的作品，通常会出现在北京、香港等地的大公司的拍卖图录上，消费者也会习惯这种方式。

为什么要警惕得奖专业户

因为工作关系,我每年都接触大量艺术家。每次接过对方递过来的画集、名片、宣传品,上面都有长长的得奖记录。最初看到这些,我会情不自禁心生敬意,后来目睹其作品之平庸,敬意瞬间消失。次数多了,我对这些滥竽充数的得奖专业户逐渐有些厌恶。

徐乐乐《知音若不赏》

我不知道中国美术界到底有多少奖项,一些专业媒体几乎期期刊登征稿启事,除了国字号文化部、文联、美协之外,其他机构

以及地方设立的美术奖项数以百计千计。先前的获奖作品有不少成为时代经典,成为相关从业人员的学习榜样,大家耳熟能详。不知从何时开始,得奖作品不再受欢迎了。不少得奖作品展览,除了开幕当天,观众都很少,其中原因可能比较复杂,但作品艺术质量平庸恐怕是最主要的。艺术圈收藏家、投资人也不再把一些奖项作为衡量取舍的重要标准,许多人甚至开始警惕得奖专业户。为什么会出现这种情况呢?

一、评委观看、评价艺术品,主观意识相差极大。每个人审美标准不大相同,所谓"萝卜青菜各有所爱"大概就是这个意思。美术界一些评委,似乎多少年没换过,形成"近亲繁殖"现象。部分霸道的评委,"武大郎开店",把持着门槛,把个子高的武二郎们统统挡在门外。

二、潜规则盛行。和其他行业一样,美术界评奖也存在着潜规则。一个画家得了奖,不仅政府相关部门会给予奖励赞助,对于其打开艺术市场也极为有利,因此艺术家看重获奖,特别是重要奖项。为了获奖,还得经常到评委那里走动,应该表示的一样都不能少,不这样做,获奖的概率就变小了。为了获奖,有的画家甚至改换籍贯、单位、职称甚至画种。笔者曾经应邀做过评委,本着艺术良知投票,不顾个别评委反对,将一幅落选作品评为二等奖。得奖艺术家事后找到我,竟然坚持要把他获得的奖金送给我,还称这是潜规则,大家都这么做。

三、艺术家屈服。有的艺术家专门有意识地研究评委喜好,一味迎合,甚至不惜牺牲艺术个性,认为评委的审美趣味就是自己追寻的目标,就是自己创作的方向。笔者曾听过个别评委公开表示,不喜欢某某风格,从那以后,他不喜欢的那种风格再也没有

吴元奎《晴雪图》

入围过,至于得奖更是异想天开。古人讲:"上有好之,下必附之。"用在美术评奖上也比较恰当。

四、形成产业链。因为相互利益形成了各式各样的产业链,例如评奖产业链、笔会产业链。北京地区每天发往全国的征稿函多得令人难以想象,各种画展、座谈会、研讨会等艺术活动数不胜数。有影响的艺术家几乎都接到过类似的骚扰电话,烦不胜烦,甚至一看到010开头的电话都不敢接了。在艺术评奖过程中,艺术家、主办机构、承办单位、赞助商、策展人、包装推广机构、出版

商、拍卖行等形成了产业链,结成了利益共同体,为了共同目标只能相互迁就寻求平衡,以达到利益均沾。为什么有些展览招来一片谩骂声,想想就会明白。

　　五、市场需要。俗话说,内行看门道,外行看热闹。在庞大的艺术市场里,真正懂艺术的人很少,绝大部分人靠耳朵作出判断,喜欢道听途说。艺术家和机构拿出长长的获奖记录,特别是众多国字号奖项,许多外行人看到立刻惊为天人,自然乐意大把大把往外掏钞票。画家陈丹青讲,文凭是无知者的护身符。套用这句话,获奖也是少数南郭先生一类艺术家的护身符,是行骗而采用的皇帝新衣。现在不少奖项在联合国、卢浮宫、人民大会堂颁发,用这些机构的名望来吓唬外行人,行之有效。现今是文凭社会,各种证书发挥着重大作用,同样,在艺术市场上,大量的获奖证书对于一些刚入行或入行不久的艺术品投资人来说就是实力的证明,而真正的藏家对此却是不屑一顾。

投资过客

为什么不懂画的投资者反而赚钱多

　　如今艺术品市场高速发展,笔者通过广泛研究之后,发现一个奇怪现象,特别懂画的赚钱很多,特别不懂画的也赚了很多,而那些半懂半不懂的所谓半瓶醋,只赚到了一些香烟小酒养家糊口钱。曾经也有朋友问我,某某人根本不懂画,这些年却在投资艺术品方面赚了很多,凭什么呀?细细思考之后,发现还是有很多规律性的东西。

　　一、赶上大牛市。每个行业都有自身规律,也有熊市和牛市之分,所谓"机会来了山也挡不住"大概就是这个意思。二十多年前,我和东渡集团董事长李海林先生有过彻夜长谈,许多内容已经模糊了,但其中有一个观点我记得非常清楚,他讲未来二十年里,中国房地产市场一定会非常火爆。他们集团也积极投身其中,大规模搞起了房产开发。二十多年前,大家都习惯福利分房,根本没有购买商品房的意识,即使有房地产公司率先开发也相当难卖。如此背景下,李海林先生能预测到二十年之后的房产火爆情况,确实令人敬佩,超前眼光也让他成为显赫的成功人士。我们再回过头来看看艺术市场发展过程。从下面的图片中看出,二十年来,艺术品市场一直处于高速发展时期,虽然中间有起伏,但

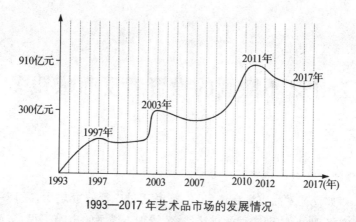

1993—2017年艺术品市场的发展情况

那是前进过程中的调整,是一种螺旋式的上升,不影响滚滚向前的大趋势。从图中曲线上升的趋势中还可以预测,在未来比较长的一段时间里,例如十五年或者二十年,艺术品市场依然保持强劲势头,奋勇向前,年收益仍可达到百分之三十,这便是艺术品市场的大牛市。赶上大牛市,即使你不懂行,赚得盆满钵满又有什么可惊讶的呢?这就跟不懂行的炒股者在牛市里赚了大钱是一样的。

何家英

范扬

张大壮

二、有真正专家指导。在人们的印象中，艺术市场水很深，问题也很多。例如，如何鉴定真假？怎么保存画作？同一艺术家作品为什么价格相差很大？相同艺术家的同一幅作品，为什么出售时间不同价格差异也很大？这些问题错综复杂，实践性很强，只有身临其境才能有深刻体会。完全不懂行的人，真的需要专家指导，否则，上当受骗挨宰只是时间问题。最近十多年时间里，我做过三百多场艺术品投资讲学。最初是为了提高自己在业界的影响力，我甚至公开作出承诺：凡是听从了我的投资建议，但是投资失败了，损失的部分由我承担。在听众中间确实有不少人完全不懂字画，结果赚得不少。例如，在2000年前后，范扬每幅作品一千元左右，不管懂不懂行，购进便猛赚一笔；再如，当初讲到何家英作品投资时，我告诉所有听众，凡是有人向你兜售何家英作品，在确定为真迹的前提下，以最快速度将款项打到对方账户上，因为何先生在当代艺术家中间充当了领头羊，其作品价格涨幅惊人，抢到手就赚钱。

三、方向性正确。市场里真正起决定性作用的不是鉴定真伪的专家，而是带有规划性、方向性的市场专家。只有在方向正确的前提下，再去考虑真假问题、价格问题，才能事半功倍，达到理想效果。在投资过程中，表面上选择的是作品，其实是选择艺术家本人。人选对了，赚钱只是迟早的事。例如，在上一个世纪中，如果选择投资对象是傅抱石、张大千、齐白石、李可染等，结果是不言而喻的；而如果选择江寒汀、张大壮、冯超然、金城等艺术家，结果就很不理想，尽管当初他们的名望地位和前面几个人不相上下，但结果有天壤之别，从中可以看出选人的重要性。2017年我去常州讲艺术品投资，听众之中有一位姓王的中年男子当众

要把一辆路虎车赠送给我,我很惊诧,觉得有些莫名其妙。他跟大家解释,自己之所以投入艺术品投资,就是因为看了我的相关文章,于是就广泛收集我在不同场合讲学艺术品投资的相关内容,据此确定艺术家人选,选择好方向,结果收益巨大,现在见到我本人,心里万分感激,决定赠送豪车。我当然婉言谢绝,同时向听众们提供了另外一个信息,那就是艺术品投资的未来空间依然十分巨大。这位投资者当场表示,决心放下其他产业,专心致志做艺术品投资。

四、闲钱心态。在投资领域,我一直强调闲钱观念,反对借钱或者从银行贷款来进行艺术品投资。强调闲钱意识,用闲钱进行艺术品投资,因为是闲钱,心里没什么压力,购进作品并不急于出手,而是收起来就先不管了,长时期捂着,不必像倒爷一样不停折腾。南京有一位吴先生,曾经拥有林散之作品两千余幅。20世纪80年代末,林散之作品市场价每幅约七十元,他卖八十;90年代末,市场价卖到三四千元,他卖五千。前几年,他女儿要到法国留学,他到处向别人借钱。问及他手上两千多幅林散之作品,早已倒来倒去折腾完了。倘若他把两千多幅林散之作品捂到现在,直接就成了亿万富翁,何必还为女儿留学的区区几十万元而发愁呢?几十年岁月里,不停地倒卖字画,"辛勤劳动",结果把自己折腾成了穷人,想想是不是很窝囊?选择比勤奋重要,选择错了,南辕北辙,越勤奋反而离目标越遥远。

为什么艺术品收藏和投资是两个概念

在艺术市场概念里,收藏和投资经常并列排在一起,许多人认为是一回事。收藏家的名声听起来高大上,大部分玩字画的人喜欢这个收藏家帽子,各地官方或半官方机构也迎合这种时尚之风,纷纷成立收藏家协会,到处招兵买马,一时间人人都是收藏家,如同现在称某人为著名画家、艺术大师一般,帽子大得吓人。收藏的概念在当下明显被宽泛化了,门槛进一步降低。人们最初印象中,只有在收藏领域有重大建树的人方可称为收藏家,如今连玩烟标、门票甚至名片的票友都成了收藏家,极大破坏了收藏的纯粹性。文学中有种体裁叫散文,原先非常考究,对语言要求很严格。现今除了小说和诗歌,似乎什么文章都可以放到散文范畴里,像一个大箩筐,不管什么都可以往里装,从天然美少女演变成了蓬头垢面的妇人。收藏和投资各有各的内涵,虽然中间有重叠部分,但都是独立学科。收藏和投资的区别具体表现为:

一、目的不同。真正的收藏家对其藏品爱之入骨,魂牵梦萦,时时牵挂之,无一日不可无此君。明代的江南收藏家吴洪裕购进《富春山居图》之后,专门建造富春山居楼,珍藏这幅稀世珍品,每有闲暇便置身楼中,细细品味,数日而不知疲倦。大收藏家

《八十七神仙卷》(局部)

庞莱臣获明贤一纸,恒数日欢,对艺术品的喜爱远远超过家人。抗日战争时期,大画家徐悲鸿巧遇《八十七神仙卷》,立刻请人篆刻了一方"悲鸿生命"印章,钤于画上。每有鸿儒嘉宾来访,徐悲鸿常常拿出来与众人共同欣赏。谁知世事无常,《八十七神仙卷》一度失窃,徐悲鸿整日惶惶惑惑,仿佛丢了魂一般。收藏家徐邦达购入王石谷一幅山水立轴,连续观看三天方走出书斋,大呼过瘾。这一类收藏家对艺术品心怀虔诚,倾注毕生心血。而投资艺术品的人,主要目的是赚钱,谁的作品利润空间大便盯上谁。股市有部分理论经常被借用,如买涨不买跌、热点转移、庄家和散户等等。当年面对潘天寿、黄宾虹等艺术大家,相当多的投资人表现出极端的冷漠,原因就在于投资他们的作品不赚钱。

黄宾虹

老舍

吴湖帆

二、做法不同。喜欢收藏的人,是用欣赏的眼光看待艺术品,是一种艺术消费,愉悦身心,突破了物质层面的局限。作家老舍也是一位著名收藏家,写作之余,最大的享受便是观赏名家名作,觉得是一种很好的休闲方式,能消除疲惫。每逢节假日,老舍夫妇都会拿出一定时间将墙上悬挂的作品换上一茬,然后邀上三五知己,泡茶一壶,或小酌几杯,在轻松浪漫的氛围中,以画为题,吟诗作文,风流倜傥,无限惬意,可称之为当代兰亭雅集。而投资艺术品的人,每当购进一件艺术品马上考虑转手能赚几许,是做长线、中线还是短线。长线压在手里时间长一些,以时间换价格。短线打时间差,去年进今年出,春进秋出,甚至早晨进晚间出;或是打地域差,频繁奔波于各地,利用不同地域的价格差异进行串货,例如到珠三角购买长三角画家作品,然后在长三角出售,反之亦然;又或是打信息差,利用信息不对称,自己信息源广的特点,尽量压价,快进快出。

三、实力不同。我曾经写过一篇文章,总结出藏家往往是具有下面三种身份之一的人,一为懂行的政界要人,二为商界巨贾,三是艺坛名流。这三类人,更有可能去收藏重量级作品,且每每有所得。收藏一直被认为是富人的游戏,没有一定经济实力,想成为藏家,特别是大藏家,可以说是痴人说梦。民国时期著名的收藏家有张伯驹、张学良、溥儒、袁克文、吴湖帆、张葱玉等,看看他们身份、地位、财富、研究成果等,就会明白自己与一名真正的藏家差距有多大。明代收藏家顾文彬在京做官时,松筠庵的和尚心泉拿来智永草书《千字文》,真草相间,后面有董其昌的跋,顾文彬确定为真迹后,立刻倾囊购归。《过云楼书画记》记载,顾家办了很多实业,不少利润用来收藏艺术品,"累世收藏,枕乐不怠。

溯道光戊子,迄今丁卯,百年于兹"。数代人的心血,方营造出一个收藏家族,名噪江南。投资艺术品,钱多有钱多的玩法,钱少有钱少的套路。坊间曾传言,某厂矿企业蓝领工人利用零花钱长年累月投资艺术品,数十年不辍,收益也相当可观。他的最大特点就是捂得住,尽量让艺术品在自己手中滞留的时间长一些,这也是他和普通的投资者的不同之处,也是他取得投资成绩的核心所在。

四、结果不同。相当多的藏家观赏愉心的过程中,旁征博引,深入研究,其中还有人著书立说。顾文彬除了著有《过云楼书画记》,还有《过云楼初笔》《过云楼再笔》。历史上留有专著的收藏家数不胜数,一部中国艺术史同时也是收藏史。在遗留下来的众多典籍中,能看到藏家在收藏过程中的艰辛、喜悦,百态人生。还有部分藏家胸怀宽广,独乐不如众乐,将耗尽心血征集来的作品无偿捐赠给博物馆、美术馆等相关机构,造福社会。庞莱臣后人便将其收藏的部分作品无偿捐赠给了南京博物院。黄养辉先生也将自己的藏品分批捐赠给无锡博物馆、江苏省美术馆等机构,彰显了藏家的高风亮节。投资者有时也研究,但其目的是为了卖上高价,寻求兜售作品时的一种佐证。我们在一些珍品上面经常会发现某藏家的收藏印,能够大致了解珍品的流传过程,传承有序,但很少知道珍品被哪一个捐客所拥有过,也不会知道历史上哪些投资者是有名的捐客。

部分投资人经过数十年努力,思想境界得到升华,迈入收藏家行列,但总是摆脱不了投资人的逐利心态。我个人观点是,在收藏过程中适当加入一些投资理念,或是在投资过程中加入收藏元素,显得高大上一些,这样的做法更好些,但千万不要随便把自己当成收藏家,否则会闹出笑话。

为什么艺术品投资收藏是粉丝力量的体现

这几年"粉丝"的概念特别流行,《现代汉语词典》对"粉丝"的解释为:指迷恋、崇拜某个名人的人,英文叫 fans。对于名人,特别是文艺界名人进行追捧、崇拜,古今中外莫不如此。一些超级粉丝的疯狂举动甚至让被崇拜者瞠目结舌、心惊肉跳。艺术品投资收藏领域也是如此,那些市场表现火爆的作品,往往艺术家的知名度很高,粉丝群极为强大。2010 年,李可染《长征》拍出 1.07 亿元高价,是近现代画家作品中第一幅过亿拍品。当记者问我原因时,我回复是李可染的粉丝群极其庞大,并且进一步阐述,傅抱石、齐白石的作品过亿也会紧随其后。谁拥有足够强大的粉丝群,谁就更容易走向成功。

艺术品代理机构、著名画廊、重量级推广人一般是粉丝组织的核心。他们会推出一系列举措,集聚人气,形成舆论,把大家团结起来凝聚成合力,共同运作推广该艺术家。例如,在学术、市场、影响力、媒体等很多领域整合利用粉丝力量,全方位立体式推广艺术家。粉丝群里人员一般比较复杂,年龄、职业、文化程度、地位、经济实力不尽相同,势力范围也存在着差异。粉丝们只需

李可染《长征》

承担各自义务,在自己熟悉又能掌控的门类、领域里发光发热即可。众人拾柴火焰高,粉丝经济就是依靠集体力量,聚沙成塔,集腋成裘。

长期以来,艺术圈一直存在着粉丝经济的说法。有的粉丝群体比较高调,有的则选择"潜水"。为更好地发挥粉丝的作用,形成荣辱与共的利益链,其组织核心成员会及时出台一系列相应举措:

一、组建粉丝群团队。这是有组织有规划进行粉丝经济运作的最核心举措,也是最基本要求。依靠粉丝群团队开讲座、建网站、办报纸、搞演出等传达粉丝们的声音;通过见面会、鉴定会、赏画会等,邀请艺术家到现场与粉丝们见面合影,汇报自己近期创作情况,作品构思过程,新作品提前分享等等。据悉,全国各地这种类似的粉丝群团队有数百之多,人员也由几十人到几千人不等,大的粉丝群甚至人数过万。2014年,画家朱新建作品在艺术市场上一枝独秀,狂飙猛进,就得力于粉丝的有力支撑。特别是

为什么艺术品投资收藏是粉丝力量的体现

山东、东北、南京一些铁杆"朱粉"的力挺,使其在拍卖市场上以风卷残云之势,形成颇有气势的"朱旋风",笔者曾经称其为"朱新建现象"。

草间弥生作品

二、确立粉丝价概念。艺术家作品市场价格一旦形成,收藏投资者通常都会遵守,大家也接受市场所认可的价格体系。但对于粉丝特别是超级铁杆粉丝,艺术家或代理机构都会做出让步,例如打折或者出售精品,把更多利润空间让给粉丝;策划大型回顾展或全国巡回展之类的艺术活动常常向粉丝借展品;公开出版的画集中,也会收入粉丝手中之藏品;粉丝群较大的团队还会编辑出版粉丝珍藏作品集;遇到重量级买家,也会积极推荐购买粉丝手中藏品。

三、制订规章制度,规范化。粉丝群组织也像集团企业一样,有紧密层、半紧密层、外围层。有的实行股份制,采取企业运作方式,以经营企业的理念、MBA管理方式运作粉丝群团体,以保证艺术家的展览、拍卖会、座谈会、公益事业等形成很旺的人

气。为营造气氛,定制统一文化衫、颁发统一徽章、设计群旗、高唱群歌,形成一整套企业文化概念,在政界、商界、教育界、文化界、艺术界、传媒界等强力推广。在当下自媒体时代,一部手机就是一部传播媒介,人气旺盛的粉丝群不知不觉形成一种强大舆论,推动艺术家不断迈上新台阶。

四、开发衍生品。一个艺术家特别是著名艺术家,原创作品极其有限,根本无法满足所有粉丝的需求。顺势而为,积极开发艺术衍生品是一种行之有效的方式。衍生品范围极其广泛,除了我们熟知的丝巾、雨伞、靠垫、茶杯、床单、花瓶等之外,还可以在手机、挎包、笔记本、化妆品、旅游等众多领域进行衍生品开发,走数量路线、礼品路线,多多益善。部分高投入的衍生品往往采取限量、编号、签名等方式提高价格。日本著名画家村上隆、草间弥生的团队在衍生品开发方面多有建树,形成世界性影响,对他们原创作品的高价位树立起到一定的促进作用。目前,中国艺术家的衍生品开发、研制、推广做得远远不够,空间很大,各级粉丝群组织可以在这些方面深入调研,做长远规划。

为什么假画有生存空间

假画自古就有,国内国外概莫能外,如同顽症、绝症。数千年以来,人们通过多种努力试图杜绝假画,结果往往适得其反。真实的情况是:艺术品市场最繁荣的时期,通常也是假画的繁荣期。比方说乾隆年间、民国时期,都有大量的假画涌现。那么假画为什么有生存的空间、有生存的土壤呢?一句话,市场的需要。

这里的市场需要主要指礼品的市场需要、附庸风雅的市场需要、装饰场所的市场需要、装阔显摆的市场需要。艺术市场是一个三教九流共同存在的空间,这里的人群十分庞杂。俗话说,水至清则无鱼,这句话用在艺术市场上很形象。设想一下,假如艺术市场完全没有赝品,那么现有的艺术市场的人员则瞬间减少70%,有的行业则面临失业,如鉴定专家等。世界各地博物馆很多,很少有哪家博物馆敢拍着胸脯说自己的库房里没有赝品。艺术市场的真真假假如同雾里看花,朦朦胧胧,自有其无限的"魅力"。比如捡漏,就要睁大眼睛,通过苦苦思索,排除选择,去伪存真,真所谓痛并快乐着,而当最终淘到自己心爱的物品,则畅快无比,一个字,爽!

艺术市场不仅从业人员众多,结构也极其复杂,其中有画家、

媒体人、出版人、评论者、展览者、推广者、策展人、鉴定者、造假者、收藏者、送礼者、投资者等等，庞大的人群生活在同一个市场中，为一个目的集中在一起，形成了一个漫长而巨大的利益链。每个人的利益都跟他人的利益息息相关，所谓一损俱损、一荣俱荣。

艺术家由于知名度不同，市场表现不同，市场热度不同，市场对其假画的容纳量也不尽相同。通常拥有国际知名度的艺术家假画数量超大。例如齐白石在中国家喻户晓、妇孺皆知，在国际艺术市场也占据一席之地。根据相关部门披露的信息，齐白石的真画约2万张，这种数量远远不能满足市场需求。根据他的影响力和市场表现，艺术品市场容纳的赝品量应该约是真品量的3倍左右。莫奈特别受到西方艺术投资者、收藏者的欢迎，由于作品洋溢着东方的情调，同样在东方拥有广泛的粉丝群体，因此，艺术市场对莫奈作品数量的要求相当高，而莫奈的创作远远达不到这个要求，赝品便乘虚而入。据不完全统计，全世界范围内的莫奈赝品数量约是真品的数倍。

赝品制造者不仅看好已故艺术大家，活着的一些当代的艺术名家也成了其追逐的对象。例如天津的画廊几乎家家都有范曾、何家英的作品，而这两位艺术家即使有三头六臂也画不出如此众多的作品。根据范曾的社会影响力和市场热度，市场对范曾的作品容纳量、需求量约超过画家实际创作量的70%，因此市场上署名范曾的作品70%为赝品，不足为怪。人们往往以作品造假的难易程度来衡量艺术家作品真伪的多寡，实际上，赝品的多少和其作品仿造难易度关系不大，而与其社会影响力、艺术市场容纳量、需求量成正比。

在赝品面前，众多参与者反响不同，画家会率先发难。画家

认为自己是作品的生产者,是最大的受害者,理应维护自身的合法权益。因此,出现了画家与收藏投资者反目成仇,到画廊、拍卖会打假,乃至打官司等种种维权的行动。频繁的打假、维权,势必伤害其他一些人的利益,进而破坏了利益的共同体,最终大家的利益都受到了伤害,带来的直接后果是众人会离你而去,通俗的说法是:不和你玩了。木秀于林,风必摧之;众口铄金,积毁销骨。

范曾《老子出关》

画家为了防止自己利益受损,分别推出不同的防伪方式,试图维护自身利益,如定制自己的专用宣纸,将自己的斋号隐藏在宣纸之中。众多防伪方式中不乏高科技手段,如用一滴血融入墨中,将来可以用 DNA 来检测鉴定。杭州画家徐启雄采用激光技术防伪。现今还有些机构推出了画家的数据库,试图建立规范的防伪方式。但在巨大的利益面前,谁能保证数据库的真伪?而

吴昌硕

张大千

且画家的创作具有随意性,其作品数量永远也无法统计清楚。

在艺术市场庞大的人群中间,最大的受益者应该是画家本人。人们往往认为画家的成功是因为价格卖得高,收益大。其实,赚钱多仅仅是表面现象。一个成功的艺术家除了庞大的财富,还拥有相应的社会地位,成为时代的社会精英、文化名人。大凡精英文化成功者,通常声名传播广泛,令人崇敬,能够福荫子孙数辈。如同我们听说某人是唐伯虎或郑板桥后人,立刻肃然起敬,尽管他和唐伯虎已经相差了数百年,这都是精英文化名人带来的传播效应。很多画家没有明白这个道理,为少许金钱和相关机构闹得不可开交,甚至对簿公堂,弄得满城风雨,名声受损,致使市场严重滑落,最终遭受损失最大的一方自然也是画家本人。

谁具有鉴定权,也是一个不能回避的问题。在社会的普遍概念中,大家觉得画家本人最具有鉴定权,但现实情况是有些画家缺乏社会公德,指鹿为马的事屡屡发生。现今是商品社会,在强大的利益面前,仅仅靠社会公德明显显得柔弱。至于画家家属和学生,一方面是否具备鉴定能力还受到公众质疑,另一方面这些人的职业操守也为公众所诟病。

一个成功的画家,围绕在他周围的人群、机构就是一个利益集团、一个联合体。聪明的画家往往不仅仅考虑自身的收益,还会考虑整个联合体的利益。他们会从自己的收益中主动拿出一部分赞助或帮助链条中的人,甚至有的成功画家为了把市场做大做强,直接自己出资"包养"一批推广人、评论家、媒体人、市场经营者、策展人等,这些人所有的劳动报酬都由艺术家或他背后的利益集团出资。

艺术圈里的人经常会谈论到代笔问题，其实代笔就是画家自己造假。齐白石、张大千、吴昌硕这些一线画家都有不同的人替其代笔。为何出现代笔现象？其主要原因除了画家名气大，市场需求庞大，没有办法满足之外，还有画家本人希望把市场进一步做大做强，追求利益最大化，于是出此下策。而消费者明明也知道买的是赝品，但由于是画家默许的赝品，只能吃哑巴亏。接受代笔作品除了为了投资赚钱，还存在一种对艺术家的膜拜心理，这也是书画圈中的一种潜规则。

代笔者通常是画家的家人、学生、崇拜者或非常熟悉的人。他们长期跟随画家，对他作品风格、技法非常了解，画起来也极为娴熟。其中，绝大部分人都得到了画家的默许，也从画家那里得到了相应的报酬。然而，画家一旦不考虑他人利益，只管自己吃肉，不许别人喝汤，往往面临分手崩盘的局面。

1993年，吴冠中在某拍卖会中发现其作品《炮打司令部——我的一张大字报》为赝品。在吴冠中提出撤拍和抗议的情况下，拍卖公司仍坚持上拍，于是他向法院提出诉讼。这场官司前前后后持续了三年，中间的过程一波三折，吴冠中被折腾得精疲力竭，最终法庭的宣判结果是，赔偿吴冠中2万元了事。三年时间仅得到2万元的赔偿，完全是亏大了，有人就用"万两黄金打水漂"来形容。这场官司以及后来吴冠中的打假行为真正导致的结果是吴冠中的市场受到极大伤害。众多的市场参与者纷纷表示，对吴冠中作品的收藏投资前景不看好，给出的表面理由是其画易仿、不足存。这场官司还导致了市面上流传最广的作品仅是吴冠中画集出现的作品，即所谓的代表作和精品。画集的作品数量极为有限，与吴冠中的市场需求量相比完全是九牛一毛，而非出版物

或者流传不清晰的作品则市场表现较差,流通能力不强,价格低迷。

面对赝品,画家不必过于愤怒。一个成熟的艺术市场如果没有某艺术家赝品,或者其赝品极少,说明其市场表现很差,或者投资人对其兴趣不大。适当的保留赝品,让所有的参与者都收益这才是取胜之道。某一地域中拥有较高知名度的画家通常赝品量应维持在30%左右。

市场容纳赝品的多寡,取决于艺术家的知名度和市场的接受度,但也要防止赝品泛滥。任其泛滥以后,也会伤害到艺术家的利益,其中最关键之处,是把握好"度"。如同现今的通货膨胀,国际认可的年通货膨胀率是10%,如果能够控制在10%以内则对经济发展格局无大碍;超过这个标准,经济的发展就会伤筋动骨。拍卖行也是如此,所有的拍品都是真品只是理论,在实际拍卖中或多或少都存在不同程度的赝品。影响大的拍卖行把关相对较严,赝品所占的比例相对较小,一些小拍卖行、区域性拍卖行或者新拍卖行,赝品比例相对较大。因此,艺术家或者代理机构必须要采取一些手段将其赝品的数量控制在一定的范围之内。一张一弛,松松紧紧,拿捏好"度",非常重要。

面对赝品,画家们的态度也是千差万别,表现迥异。吴冠中,非常愤怒,立即干预,不惜对簿公堂。何家英,"数量庞大的赝品伤害了我的学术水平,然后扩大了我的知名度,从这一方面说,我应该感谢造假者、售假者"。钱松嵒,有时看到假画也肯定为真品,他解释为,"很多买画人都是有钱人,有钱人多花一点钱无所谓的"。启功,"赝品都比我写得好"。喻继高,有次安徽太和县某造假者拿了一张赝品,喻继高调侃道:"平时我不这么画,你的

颜料也不对,我来给你改一改。"于是乎,将赝品收拾了一个多小时,最后调侃道,"丑媳妇打扮打扮变俊俏了"。亚明,20世纪90年代,一个朋友买了一张四尺整张的赝品,价格不菲,亚明很是替对方心疼,在空白处提上长跋:"春兰是小说《红旗谱》里人物,美丽聪慧。六十年代,余曾绘制数幅,岁月匆匆,三十年矣。"

为什么艺术品投资水很深

部分人印象中,艺术品非常高雅,像一轮明月悬挂于空中,引起无数人遐想,似乎是可望而不可即。另外还认为艺术品价格很贵,是有钱人玩的游戏,特别是在资讯非常发达的今天,媒体时不时报道,某艺术家某幅作品又创造了天价,卖了一个多亿之类。在艺术品面前,钞票仿佛是一堆废纸,让人感慨不已。有许多人,特别是受过高等教育的有美育素养的人,对投资收藏艺术品有极大兴趣,同时又担心水很深,自己的技术不行,恐怕会呛水淹死,那么到底水深在何处呢?

一、真假。两年前,相关媒体报道,一幅徐悲鸿的《女人体》拍出七千二百八十万元高价,画框上有徐悲鸿儿子徐伯阳的签名,讲述画中的女人是他母亲蒋碧薇,很长一段时间挂在他母亲卧室。过了不久,又有媒体披露,此作品是中央美术学院当年学生的习作,同时画了很多张。一瞬间舆论哗然,将艺术品真假

徐悲鸿《女人体》

问题又推到风口浪尖上。几年前,广东画家杨之光和女儿杨缨上网查询发现,全国共有七家拍卖行,拍卖署名杨之光的四十七幅作品,其中四十三幅确定为赝品,有两幅因为图片模糊,尚不能确定真伪;拍卖公司中还有嘉德、保利等一线大公司,可见赝品泛滥到何种程度。20世纪90年代中期,浙江某家拍卖行拍卖张大千一幅山水画,艺术品鉴定权威徐邦达先生认为是赝品,同样是权威的谢稚柳先生认为是真迹,买家和拍卖行打起了旷日持久的官司,最后法院以模棱两可的判决了事。不少案例直奔一个主题,就是艺术品的真伪。在不同时期的媒体报道中,不时揭露的造假事例,让众多投资者和准备投资者心惊胆战。

二、价格。商品价格是价值的体现,艺术品也不例外,应该有一个公开价格,作为购买依据。但艺术品是特殊商品,价格一直是扑朔迷离、雾里看花。对于同一位艺术家同一幅作品,不同经营者会报出不同价格,往往相差很大,甚至有数倍之多。目前指导艺术品价格有两种指数,一种叫梅摩指数,将以往拍卖的作品进行大数据归纳;国内还有雅昌指数,统统以拍卖公司的拍卖数据作为依托。问题在于拍卖数据本身水分很大,不太真实,以假数据作为论据,得出的结论必然是假结论,但大家能查阅到的只有这么多,无可奈何。正常的艺术品市场有四种价格,分别是:拍卖价、画廊价、艺术家家中价和流通价。流通价最真实,但流通价被包裹得很严,根本看不见、查不到,只有身在市场中心的相关人士才能了解清楚。

三、变现。艺术品投资属于小众行业,通常以时间换价格。收益多寡体现在时间长短上,往往时间长的藏品收益明显。重要艺术品在价格上属于大宗件,价格不菲,投资需要雄厚的经济实

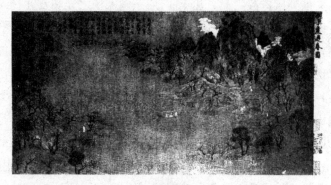

展子虔《游春图》

力。这些特征注定艺术品的变现功能比较差,不像股市可以随时出手。越是急等着用钱,越是找不到合适买家,迟迟不能变现。民国期间,溥儒母亲过世,急需用钱,便将自己的心爱藏品《游春图》以800万光洋转让给另一个收藏家张伯驹,而半年之前,这幅《游春图》,张伯驹曾出价1 600万光洋,溥儒都没有答应出售;如今急需用钱,又遇不到合适买家,只能以半价忍痛割爱。笔者有一位安徽朋友,2011年在南方某场拍卖会上,以820万元高价购买一幅张大千山水,2018年生意上出现一些问题,资金周转不灵,想把作品转手相让,就是没有人接盘,最后只好降价200多万元,方被另一位藏家购走,从中可以看出艺术品变现之柔弱。

四、保管。艺术品,特别是有较高含金量的艺术品,通常比较娇惯,需要细心呵护,关怀备至,对保管环境也特别苛刻,对阳光、空气、温度都有严格要求。同时还要防盗,价格昂贵的物品总是让一些不法之徒心生歹念,甚至不惜铤而走险,所以保管一直是艺术品投资的老大难问题。许多参与者为此绞尽脑汁,增加许

多保管成本。特别是有上千年或数百年历史的古代艺术品，娇贵异常，仿佛一碰便会碎，让人不得不小心翼翼，否则便会出现不可弥补的重大损失。如果不见阳光、空气，深藏起来，又担心发霉虫蛀；倘若经常展开，让风吹一吹，又会加速作品老化，总之是左右为难。有的藏家不得以把重要作品放到银行保险柜或者是博物馆库房，除了增加保管成本之外，也还是有些不放心，觉得不如放在自己身边，眼睛看得见、手摸得着，来得更放心。

艺术个性

第十六章

为什么评画的结论千差万别

面对同一幅作品,读者评画的结论本来应该是差不多,或者比较接近。但事实往往不是这样,结论或是千差万别,甚至完全相反。大家公认一加一等于二是公理,对于原子弹、卫星,多数人也说不出个子丑寅卯,但观看美术作品,谁都可以评头论足,指手画脚。五年一届的全国美展,每次评选结果的公布,常常会伴随一片吐槽声、谩骂声,评委以及组织机构压力山大。不仅仅绘画,文学、音乐、话剧、戏曲等等同样如此,谁都可以信口开河。面对一个艺术家,喜欢的人褒之如神明,讨厌的人贬之如弃履。如对待吴冠中、黄永玉等艺术家,粉丝们称之为百年罕见之大家,反对者把他们归纳进骗子画家行列。为什么人们评画的结论千差万别,反差如此之大呢?其中有哪些值得总结和归纳的原因?

一、主观性强。艺术本身就是主观性很强的一门学科,每个艺术家都有一套自己独特的艺术理念,有很强的排他性。同样的道理,观众评画的感受也是如此,在赏画时,把带有强烈个人情感色彩的符号掺进其中,从一个个体、或狭小的视角来臧否艺术家。例如,颜真卿是唐代书法家,其作品作为范本对后世影响很大。宋代书法家米芾评颜真卿作品过于呆板,不生动。清代曾熙又说

米芾作品油腔滑调。其实这三个人都是优秀的书法家，看作品的角度不同，主观性强，得出来的结论自然不相同。还有，陈子庄评黄宾虹为画界"票友"，傅雷对张大千持否定态度，吴冠中甚至批评徐悲鸿为"美盲"等。

二、观念标准不同。每个人受家庭、师承、成长环境之影响，自然形成不同的审美理念，选择不同的美学观点，往往从自己的艺术经历、师承、个人好恶出发，看待其他艺术家及其作品。民国时期北平的著名画家金城、陈少梅等人瞧不起齐白石，因为齐白石画风不是他们所推崇的正宗文人画。如果把相关画家贬齐白石的文章收集起来，可以出版一本厚厚的书。工笔和写意是中国绘画的两大流派，但工笔画家瞧不起写意画家，同样写意画家也瞧不起工笔画家。工笔画家认为写意作品太随性率意，写意画家认为工笔作品制作呆板，两派水火不容。唐宋时期工笔画曾占据上风，元明清则写意画一统天下。再者，19世纪西方思潮涌进中国，指责中国绘画不科学，不合比例、透视，缺乏色彩光影之变化。其实中国绘画是以人文为其内涵的，主要是抒情达意，是文人抒发情怀的一种手段，如果以此标准来看待西画，对方自然也一无

黄永玉

陈少梅

吴作人

是处。东西方绘画是站在各自的立场来看待对方,思维不在一个轨道上,得出的结论自然不同,因为观念标准不同。

三、情感因素。人是充满感情的动物,特别是艺术家,往往情感丰富,感性色彩远远大于理性。对待生活、情感如此,对待同道、作品更是如此。当年吴昌硕对刚出道的齐白石多方提携,当齐白石的名望超过他之后,特别是在日本,齐白石似乎比他更受欢迎,吴昌硕心理开始失衡,先扬后贬,酸溜溜的声称,"北方有人学了我一点皮毛竟然赢得大名"。还有鲁迅力捧萧红、萧军等一批年轻作家,而贬低胡适、梁实秋、陈西滢等,因为捧年轻人会给自己留下提携后学的美誉,对自己毫无威胁;而力捧竞争对手,就好像无形之中给自己带上镣铐,增加了竞争压力。同样道理,徐悲鸿当年力捧过傅抱石、李可染、吴作人等一批年轻艺术家,而同时又打击刘海粟、胡佩衡、陈半丁等一批名家,原因也在于此。

刘海粟　　　　　陈半丁　　　　　李可染

四、时代性。人不可能生活在真空当中,除了自然属性之外,还有社会属性,会烙下那个时代的明显印记。在历史发展过程当中,会渐渐形成带有那个时代明显标记的文艺形式。例如,唐代崇尚诗歌,宋代迷恋填词,元代流行唱曲,明清喜欢阅读小

说。单单从中国画的发展历程来看,唐代和宋代风格明显不同。王维作为一个画家,在唐代影响、地位一般,而到了宋代则被捧为顶级大画家。因为唐代绘画追求工整,和王维的飘逸有一定距离;宋代文人画兴起,崇尚逸笔草草,所以王维被重新发掘,受到文人画领袖苏东坡、董其昌等人的高度推崇。石涛在清初影响也一般,他追求个性的绘画风格在20世纪初受到傅抱石、刘海粟、张大千等人的极力认可,成为中国历史上的超级大画家。再看看当代,一些工细的带有装饰味的作品比较走红,何家英、喻继高、薛亮、唐勇力、徐乐乐以及更年轻的艺术家如张见、范海龙、姚媛、宋扬等受到青睐,一些大写意画家明显受到冷落。现今是商品社会,付出相应的劳动时间得到对等的报酬,也符合经济学原理,所以一些相对耗时多的工细类作品自然大行其道。

喻继高《岭南早春》

为什么画家要贬低艺术市场

绘画除了供人欣赏,还有商品功能。既然是商品便要流通,因此逐渐形成了大小不等的艺术市场,如北京的琉璃厂、南京的夫子庙、上海的城隍庙、苏州的文庙等等。艺术市场应该说对艺术家成长发展具有助力推动作用,但奇怪的是,中国画家都有意无意地贬低艺术市场,似乎是一种不约而同的习惯,为什么会出现这种现象呢?

一、传统习惯使然。漫长的封建社会里,商人地位很低。官员和读书人的社会地位相对偏高,书生和官员成了众人争相学习的榜样。绘画作品受这种传统观念影响,只是在私下里流通和兜售,缺乏规范的艺术市场流通概念。艺术品交易往往是在私密处悄悄地完成,从事艺术品经营的人员走街串巷,自然无社会地位可言。

二、文人清高的秉性。读书人清高的秉性由来已久,标榜万般皆下品,唯有读书高,羞于谈钱,拒绝与孔方兄为伍。20世纪80年代初,北京同仁堂请林散之先生题写招牌,店方负责人送来两百元润笔费,林散之见之满脸羞涩,立刻用左手遮脸,右手朝着对方连连摆动,让负责人赶快把钱拿走。长安画派的石鲁先生,也是经常白送画给周围邻居朋友,坚决不收钱,倘若有人送一些土

石鲁　　　　　陈逸飞　　　　　薛亮

特产或日常用品,他倒是乐于接受。明代大画家徐渭近邻多有其作品,都是大家用一些白菜、南瓜、豆角等物品交换而来。史书上也没有记载谁花钱到徐文长那里买画。大家习惯于画家白送作品,没有花钱买画的思维,似乎白送才是文人风范,显得风雅超群。当然古代没有职业画家,许多大画家都有自己另外的固定收入,沦落民间的画家众人又不屑一顾。扬州八怪之后绘画的商品属性扩大,乃至于郑板桥公开挂出订画润格。随着商品观念的普及,有少部分画家开始效仿之,这些公布润格的画家们在当时都显得很另类,茶余饭后也成为别人讥讽的对象。

纪太年《愿托华池边》

商品社会,商品的观念充盈社会的各个角落,艺术市场的成败也是衡量艺术家成功与否的一个重要标准。尽管如此,许多艺术家依然排斥,和艺术市场保持一定距离,例如,江苏画家薛亮听说自

己的名字进入胡润榜,马上回答记者,人不人榜跟我没什么关系,我也不是为胡润榜画画的,我从不关心卖贵卖贱。吴冠中先生作品在艺术市场屡创高价,每当有记者问及此事,吴先生会赶紧撇清,声明自己从不关心市场,也不关心价格,这一切和自己都毫无牵连。同许多画家谈话聊天发现,他们都回避市场话题,好像只要关注便不纯洁了,艺术水准便开始下降;只有高高在上整天想着艺术创作,才是真正的艺术家,殊不知这种想法已经远远脱离了社会现实。在商品社会中,金钱概念像一张无形的网,牢牢笼罩芸芸众生,谁也无法逃脱,这也是商品社会的特性造成的,不必回避,更不用痛心疾首、大声辱骂。市场不成功的画家常常把市场当成自己不成功的挡箭牌、遮羞布,理直气壮的声称:难道卖高价就是好画?充满铜臭味就是艺术品?更有偏激者语出惊人,凡是作品市场好的没有一个是好画家!别人不认可自己的作品怎么办?不从自己身上找原因,只埋怨社会不公平,当代人没眼光,没发现自己这种艺术大才,五十年之后,相信自己会是一颗艺术巨星。其实这只是一种自我安慰,眼前的事情尚不能把握,焉知五十年之后事?

 以前我曾经和陈逸飞先生谈到过类似话题,陈先生没有回避,认为艺术市场和艺术创作是两翼,相互促进,自己作品卖上高价,说明劳动得到大家认可,促使自己更加努力创作,不辜负市场的期望。同时,收入多了,可以改善创作环境,添置创作工具,减少生活负担,从而能够以更加轻松的心态投身到创作中去。笔者认为陈逸飞的这种观点比较与时俱进,既然现实已经存在,就勇敢面对,回避只是懦弱表现。有些人确实缺钱,又碍于情面不肯表露,更是大可不必。今天的社会,毕竟已经进入了21世纪,这是客观存在的现实。

为什么画家喜欢在家里卖画

市场快速发展,让收藏投资的人群急剧扩张。相关数据显示,收藏投资艺术品的从业者已达七千万。如此众多的从业者,对藏品的需求量是巨大的。除了在拍卖会、画廊、艺博会等处购买之外,不少人喜欢直接到画家家里购画。画家们也喜欢大家到他家里买画。这种一手交钱一手交货看似简单的交易模式,毕竟会耽误画家不少创作时间,另外和三教九流人打交道,艺术家也未必擅长,那么画家为什么喜欢在家里卖画呢?

张德泉《工笔画鸟》

一、东西方观念差异。西方艺术实行代理制,由画廊代理一切。画廊负责艺术家的推广、宣传、销售、交税,完全一条龙服务。艺术家自己卖画严重违规,不符合艺术圈规则,绝大部分艺术家不会选择这么做。画家回归画室,潜心创作是唯一选择。中国没有现代意

义上的画廊概念,缺乏专业的代理机构。大江南北遍地开花的画廊其实是杂货店性质的画店,比较低端,极少有画家把自己的众多业务交给画廊打理。数百年以来,画家也习惯于自己卖画。

二、不想让中介机构赚钱。像画廊等中介机构,不是公益单位,是商业性质的桥梁媒介,要通过一定的提成来发展自己,形成良性循环。在销出的每一幅作品中间,画廊都会抽取一定利润,作为自己的劳动报酬,西方艺术家认为这很正常,符合商品社会的规则。中国在很长时期中处于封建社会,艺术家小农意识比较强,认为"肥水不流外人田",对中介机构天生比较鄙视讨厌,他们往往蔑称其为"牙行",从业者被叫做"捐客"或"倒爷"。艺术家狭隘地认为作品是自己独立创作出来的,自己付出了劳动,全部收益自然归自己所有,外人凭什么分一杯羹,分享自己的劳动收益?现代社会地域空间进一步缩小,逐渐形成了地球村概念,艺术家不适宜躲进小楼成一统,应该把视野放宽阔些。倘若在一个比较狭小的空间里,即使取得短暂成功,被淘汰也只是时间问题。一个艺术家如果没有在一个更广阔的舞台上取得成功,都不能算成功。在这样的现实背景下,一定需要专业的中介机构帮忙,这也是现代社会发展的需要。

任大庆《笑谈红尘事》

三、财不外露。中国人有隐财传统,唯恐暴露自己众多财产,引起外人红眼嫉妒,招致不必要的麻烦,纷纷采取低

调的做人做事方法。为了财不外露,在家里卖画别人不知道,自然最安全最保险。有的画家甚至钱都不存到银行,现金全部存放家里。著名画家叶某,家里有一口大水缸,上面有一木盖子,平时缸都锁着。缸里并没有水,他把卖画所得的现金都扔到缸里,长年累月,大水缸积满了钞票。等他过世之后,家里人清点下来,有三千多万。缸底的钞票还有老版五元十元面值的,因为长期受潮,相互都粘连在一起。另有一位画家于某,每当有人到家里买画,都把钞票装进大小不一的塑料袋,装满一袋便放进储藏室。日积月累,塑料袋像一道亮丽风景线,蔚为壮观。

四、掌握话语权。名气比较大的画家格外受市场欢迎,作品价高又畅销,立刻引起造假者觊觎,假画也随之蔓延开来。画家在家里卖画,让购画者心理上放心,至少画家家里出来的作品真假没有问题。在鉴定作品真伪问题上,每个画家都想拥有绝对话语权,不允许第三方染指。目前艺术品市场上有四种价格,分别是拍卖价、流通价、画廊价、艺术家家里价,四种价格都不一样,甚至相差很大。画家坚持在自己家里卖画,卖出的便是家里价,虽然比流通价格高,但为了买个放心,减少假画困扰,购画者也能接受。画家坚持家里价,还有一个面子问题,觉得如果卖得便宜,社会形象不好,会被同行嘲笑。在家里卖画另一个好处,可以避税。因为外人不知情,画家的收入自然是雾里看花,扑朔迷离。假如税务等部门来征税,画家可以象征性交一点,甚至不交,理由是作品没卖出去或者是白送的,税务部门没有证据,也只能听之任之。

为什么不能用纯学术眼光看待市场

中国艺术市场二十多年的快速发展，一直伴随着指责声、谩骂声。许多专家学者觉得市场阻碍了艺术发展，成为绊脚石。其中，学院派理论家反对声最强烈，似乎市场是洪水猛兽，时时有吞没艺术的危险。主要集中表现为：市场绑架了艺术；拍卖数据、指数误导了公众视线；市场炒作成风，欺世盗名，唯价格论；原先纯粹的艺术评论家沦落为别人炒作的帮凶、工具，逐渐丧失了话语权；官位主义甚嚣尘上，权钱交易现象普遍存在；有的作品价位被人为抬高，甚至是畸形高涨等等，仿佛中国艺术品市场的存在一无是处。

细细思考这些指责声，主要是用纯学术眼光来看待市场而得出的。看法有些偏颇性、狭隘性，不够全面公正。学术和市场本来就是两个概念，两条轨道，各自独立又相互影响。倘若用纯粹学术眼光看待，市场到处都是问题，因为角度不同。用川菜标准看淮扬菜，总是觉得太淡；用白人的眼光看黑人，好像皮肤太黑了一点。谁能说米饭和馒头哪个更好吃？口味不同、饮食习惯不同而已。从纯学术角度看待艺术作品，标准也不是唯一的，争议也很大。颜真卿是唐代大书法家，颜体字成为后世学习书法的典范；但宋代米芾认为颜体字过于刻板，不生动；清代的曾熙又认为米芾的

字油腔滑调。齐白石是现在大家公认的一代宗师,拥有国际影响力,成为现代画家的一个品牌,但如果把当年金城等人指责齐白石的言论、文章收集起来读一读,其批评的理由似乎也都很充分。

到底什么是艺术品市场?《现代汉语词典》没有给出明确解释。市场研究专家西沐先生解释为:中国艺术品市场即是由艺术品的需求方(投资收藏购买者)与中国艺术品的供应方(销售者,如画廊、拍卖行)共同运作,形成了具体的微观层面的中国艺术品交易市场,而中国艺术品的生产、消费、流通、管理及环境等关联运作形成了宏观层面的中国艺术品市场。中国艺术品交易自古便有,不过现代意义上的市场概念只有二十多年历史,以1993年朵云轩首拍为标志。艺术市场的存在有什么用?是利大于弊还是弊大于利?市场表现优秀的艺术家总体是进步了还是退步了?这些问题需要引起我们的思考,找到明确的答案。

陈树人　　　　黄君璧　　　　雷诺阿

我个人认为,从大格局上看,中国艺术发展是滚滚向前的,不存在今不如昔的问题。每个时代有每个时代的审美标准,不必用古代的、外国的审美标准来看待当下的艺术创作。目前,市场表现优秀的中国艺术家很多,其中有不少人极具才华。他们思维活

跃，视野开阔，具有浓郁的人文情怀，创造了各自的辉煌，呈现出百花齐放、百家争鸣的现状。当下艺术市场存在的问题，是发展过程中必然出现的问题，没有到伤筋动骨的地步，不用回避，也不必痛心疾首、口诛笔伐，只需要勇敢面对即可。相信市场本身有造血能力，随着时间推移，会逐渐回到一个比较规范的健康的轨道上。

回眸已经过去的一百年，当初艺术市场表现非常优秀的艺术家，现在仍然很优秀的有很多，如齐白石、徐悲鸿、傅抱石等人。市场是衡量一个画家成功的重要标准，这是客观事实。许多年以前，法国大艺术家雷诺阿便讲过：测量绘画作品价值的尺度只有一个，那就是市场，无论是谁都有可能不能很好地理解这一点，因此，就有必要把这个概念深刻地印在脑子里。这个观点出来之后，当初引起社会一片哗然，现在看看世界艺术走过的一百多年，和当初雷诺阿的观点是多么相似。试想一件作品只卖100元的艺术家，大家会认为他是大画家吗？也许有人会搬出梵高为例，生前分文不名，死后大红大紫。梵高现象有其特殊的时代背景，本书P79—P80另有分析。

20世纪初中期，海上画派崛起。有人指责任伯年、吴湖帆等人作品迁就迎合了上海市民的审美口味，媚俗，市侩气很重，预言三十年之后将变成垃圾无人问津。如今现实状况是任伯年、吴湖帆作品在市场上表现依然很优秀，根本不是无人问津。傅雷当年曾对友人讲张大千作品必遭淘汰。就连张本人也对自己作品的市场前景也没什么信心，晚年时张大千感觉自己大限已近，跟家属朋友交代后事：趁我还活着，把所有的画全部卖出去，一旦我过世之后，人走茶凉，就没有人花高价买我的画了。现在看看张大千作品市场表现依然坚挺，并不像傅雷、张大千本人所讲的那样。

当然,决定艺术品价格的因素特别复杂,存在就有其合理性。

市场存在的问题,比如炒作,听起来有点刺耳,其实就是一个名词,姑且把它看成是宣传推广吧,只要不出格,未尝不可。笔者曾在地摊上买过1933年出版的《天津旅游指南》,薄薄一本小册子竟然有6位画家在上面做广告,其中有徐悲鸿、黄君璧、陈树人、高奇峰等。民国年间比较有影响的《良友》画报也经常刊登画家的作品以及润格,可见他们很早就有宣传意识。民国年间有件雷人的事,一位艺术家租用飞机把自己的作品润格印成传单,撒往各处,是不是很厉害?至于官位主义,中国自古有官本位存在的土壤,当官的掌握公共资源自然多一些,他们消耗在人际关系上的时间也相对多。历史总是公正的,也是辩证的,大浪淘沙,时间会做出明确选择。随着艺术品市场进一步发展,市场专家的话语权将越来越大,这是商品社会的属性所决定的。同时,一部分评论家,指鹿为马,为红包服务,变成"砖家",逐渐交出话语权也是一个重要方面。

《良友》画报

市场和学术是一对孪生兄弟,尽管学术贬低市场,但是市场从不排斥学术,只是在实施过程中,不再把学术高低当成唯一标准,在市场当中学术所占的比例缩小而已。南京艺术学院教授、画家方骏的一个观点我比较认可:作品好不好卖?有没有市场是一个标准,属于商学院范畴,由市场专家说了算;作品学术水平高不高?属于艺术学院范畴,由评论家、教授说了算。

为什么再不会出现梵高那样身后红的画家

谈到艺术家身后红,人们马上想起荷兰画家梵高。他生前只卖出一幅画,穷困潦倒,靠朋友帮助才走完不长的人生之旅,身后却大红,在世界级艺术舞台上大放异彩。无独有偶,中国的黄叶村、陈子庄、黄秋园三人也是身后红。这些画家的人生经历成为教育工作者研究励志成才的案例,许多同行也以他们为榜样,潜心创作,坚信只要画得好,即使身前默默无闻,死后也会像梵高一样大红大紫,不用担心会被历史的烟尘所遮蔽。在现实生活中,我们会发现许多不成功画家发出感慨,当代人不识自己之大才;五十年之后,方有人认识我的价值;我作品是为一百年后的人创作的……诸如此类的声音很多,基本是落魄画家自我安慰。现实情况其实要比他的想象糟糕得多,社会根本容纳不了那么多梵高,梵高现象纯属小概率事件。

梵高的时代资讯不发达,他没有更多的机会在更广阔的地域内、在更高端的舞台上展示自己的才华。中国古代也有类似的情况,许多才华横溢的人创作的作品没有得遇知音,只能藏之名山、束之高阁,等待有识之士挖掘发现。如今是地球村,信息爆炸超

黄秋园　　　　　　黄叶村　　　　　　陈子庄

出人的想象,尤其是互联网的出现,世界各个角落发生的事情,都会迅速在全球得到传播。这就给每个艺术家提供了成功机会,提供了展示自己才华的空间,最差也可以把作品发表在自媒体上,相对而言是比较公平的。

如果说近现代画家人数众多,那么当代则更加饱和化。随着艺术院校扩招,艺术家数量呈现出几何级增长,把社会弄得眼花缭乱。短平快的市场理念,又让收藏投资者根本没有时间,甚至也不愿意到故纸堆里寻找新的投资热点。

当下,厚今薄古的时代风尚,使得人们忽然发现基本功尚不过关的年轻书法家,字卖得比林散之还贵;只上过几天培训班的人,作品的价格敢和许多过世的名家叫板。艺术市场的混乱,特别是假画泛滥,让许多从业人员心有顾忌,为了让投资更保险一些,少交学费,常常直接到艺术家家中购买作品,至少买一个放心。同时与艺术家广泛接触,无形之中提高自己艺术品位,扩大人脉资源,这些行为直接导致了厚今薄古风气的形成。

围绕画家的往往是一个整体、一群人在做一件事,画家只是一群人中间之一,不是一个人在战斗。假如过世艺术家没有足够的作品,那些投资机构、运营机构根本没有兴趣,更不会去学

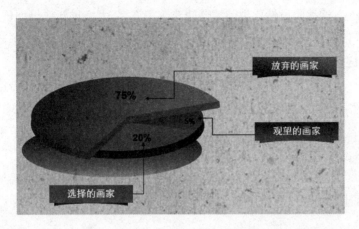

雷锋。

艺术家淘汰率极高。古人有诗云:江山代有才人出,各领风骚数百年。如今是各领风骚三五年,淘汰率很高。已经成功的人尚且被快速淘汰,更不用说没成功的画家。让大家如何知道你,关注你,甚至投资你才是正道,否则岂不是白了少年头——空悲切?

画家生前不红、不成功,除学术性之外,个性方面恐怕也存在着重大缺陷,存在着惊人毛病。就学术水平而言,投资者往往采用量化标准,80分的画家容易成功,95分以上基本不选,当然75分以下太差的也不会选。画家不单单是个体,他也是整个社会中的有机组成部分,他的综合能力、情商、人脉资源都是他走向成功之基础。

梵高身后大红,根本原因之一是有一群艺术商人,为了自身赚钱之目的,力捧梵高,重新发掘其存在的多重价值。这样的个案,在整个西方艺术界中,实属凤毛麟角。前面提到的黄叶村、陈

子庄、黄秋园虽然比生前的落魄改善了许多,大家重新作出评价,但依旧没有进入一流画家行列,不论是学术还是市场,总之,基础没夯实、不牢固。

"出名要趁早"是张爱玲的名言,如果条件许可,我还是希望画家能够早点成名,不要把希想寄托在后人身上。生前默默无闻,死后将更加寂寞。当然,生前轰轰烈烈,死后也可能归于平淡。生前是作品跟人走,死后通常是人跟作品走。

生前红身后也红的概率,大大高于生前无名身后红,不要把理想寄托在小概率事件之上。

为什么同一画家同一幅
作品价格相差很大

先来讲一个故事。1998年年底,山东德州有个买家找来,希望我出面帮忙买十张范扬的工笔画,每幅约一个平方尺,题材为王昌龄的唐人诗意图。通过和范扬的沟通交流以及讨价还价,确定购买价格每幅4 000元,总价40 000元。我立刻告诉对方结果并让他准备好钞票。过了一段时间,范扬打来电话,告知已画好四幅,我立刻赶往南京师范大学他的办公室,递过16 000元之后拿到四幅画,第二天,又原封不动交给山东买家。大约过了半个月,山东买家拜访我,吞吞吐吐讲自己手头紧张,余下的六幅画不要了,已购的四幅也希望我能帮他处理掉。事后我打听到,主要是他周围的朋友觉得花16 000元太贵了,不划算。于是我自己掏钱,四幅画变成了我的藏品。

三年之后,山东买家又来访,确定四幅画在我手中,马上掏出16 000元,希望买走。我立刻告知对方,此时此刻画已增值到80 000元,如果想要,便以此价成交。山东买家说回去考虑一下,便再无下文。到了2008年,山东买家又在电话中向我表示,愿意花80 000元买画,我微笑着回答,此时价格已增至40万元,对方沉

默之后挂断了电话。2011年春天,山东买家在电话中再次确认愿意出40万元,我微笑着拒绝了,没告诉他真实价格。

范扬《王昌龄诗意》

同样四幅范扬的作品,不同时期价格变化相当大,那个山东人思维总是慢一拍,最终与作品失之交臂。从这个事例里面,我们能发现,同一画家的同一作品价格相差确实很大,其中有哪些玄机呢?

首先是名气。还以范扬为例,山东买家最初购买他的作品的时候,范扬只是南京师范大学美术系一名普通教师,因此一幅作品只卖4 000块钱。随着近些年范扬名气越来越大,影响日盛,价格自然扶摇直上,且涨幅可观。其次是位置。2000年,范扬出任南京师范大学美术学院院长,在江苏省美术界属于掌权人物之

为什么同一画家同一幅作品价格相差很大

一。南京师范大学美术学院的前身是国立中央大学艺术学系,徐悲鸿、傅抱石、陈之佛、吕凤子、吕斯百、秦宣夫等艺术大师都在此任教和工作过,可谓是名家云集。在这样的工作单位担任领导,身价自然不同一般,作品的价格水涨船高。2004年范扬调往北京中国国家画院,影响力得到进一步扩大,到更大的"码头"展示自己的艺术才能,受关注度成倍增长,喜欢投资和收藏的人群进一步聚集,作品涨价是水到渠成之事,所以山东的买家没有跟上节奏,只能眼睁睁看着作品从自己的手里流失。

徐悲鸿　　　　　吕凤子　　　　　陈之佛

除以上两点之外,地域方面的影响也不能忽视。每个画家都有自己的活动空间,都有自己的影响范围,即所谓的艺术根据地。例如,画家关山月的作品在广东价格远远高于其他地方,原因是关山月是广东人,工作、成名在广东,本地的崇拜者也很多。有一些收藏经营者,便利用这种差异,把外地收购来的关山月作品带到广东销售,赚取其中的差价。同样的道理,也有人把在广东买来的喻继高作品带到江苏出售,把江苏买来的周彦生作品带到广东出售。

同一画家的同一作品价格相差很大,时间也是一个不得不考虑的要素。不同时间段,会形成不同的市场需求。比如艺术品牛市期间,价格普遍贵,逢到熊市下跌当然很正常。一年中间,一般春天的艺术品价格比较贵,年底则比较便宜,主要是年底,大家手里没有什么闲钱,自然影响到购买力。

最后一条便是买家实力。画家的消费客户中间,如果很多人经济实力超强,不在乎钱,比较任性,出手大方,即使购买价超出许多也在所不惜,在他们的影响下,作品往往会卖出高价;反之,如果消费客户经济实力有限,市场表现则平平。

品尝味道

武湖改記

为什么适宜投资的艺术品只有少数

艺术品投资现在是个热门话题,既然是投资,必然要考虑到收益。关于适宜投资的艺术品的基本要求和特征,艺术评论家和艺术史论家给出了许多答案,还写出了许多的专著,从艺术史的角度提出了各种各样的标准,认为只有画得好的艺术作品才适合投资;但现实情况往往又不全是如此,一些被他们看好的艺术家消失得无影无踪,也有不少他们所鄙视的艺术家倒是光芒四射。例如,艺术评论家傅雷当年很鄙视张大千、徐悲鸿,然而这两人都成了那个时代画坛的代表人物;金城、陈少梅等人歧视的齐白石也成了画坛上的标志性人物。笔者从事这个领域的研究二十余年,想从艺术经纪人的角度谈一谈对这个问题的理解,供大家参考。

选择适宜投资的艺术品首先是选人。现今艺术家人数极为庞大,著名画家亚明先生曾经戏言:南京新街口某高楼上落下一块砖头,砸到十个人,其中九个是画家,八个是著名画家。随着艺术院校扩招,以及综合类院校纷纷开辟艺术类专业,从事艺术创作的人数激增,艺术家的人数也变得极为庞大。如何从成千上万甚至数十万的成员中间选择适宜投资的艺术家并不是一件轻而

易举的事。选对了艺术家就是选对了方向，许多艺术作品因人而贵。在商品经济日益发达的今天，艺术已不仅仅表现在创作上，而是大量表现在生产上。艺术除了本身的特征之外还具备了商品属性，好的商品有一个标记，即人们所说的商标，就艺术品而言，最好的商标就是艺术家本人。齐白石的许多作品我们可能记不住画名、尺寸、内容，但能记住艺术家的名字。如果量化一点采取百分制的方法，艺术创作的能力在70到80分之间的艺术家适宜投资，有的评论家归纳为"80分现象"。"80分现象"在很多领域都存在，在艺术品投资领域尤其适用。选对人的同时还要充分考虑艺术家的年龄、身体状况、颜值等，往往选择高于自己十多岁或年纪相仿的艺术家作品进行投资，因为绝大部分投资人希望在自己的有生之年得到丰厚的回报，这样的年龄结构选择方式就比较合理；倘若选择小于自己很多年岁的艺术家，自己比艺术家早离开人世，即使对方再优秀，也看不到了，如同面对一望无际的麦子却没有人来收割，是一件很伤心的事。艺术家的身体状况，直接关系到创作热情、作品的质量和数量，如果有家族性遗传疾病或者身体羸弱，往往会让投资人的投资打了水漂。有过恋爱经历的人

黄胄

潘天寿

毕加索

都知道,第一印象特别重要,直接关系到成功率,选择艺术家也是如此,那些温文尔雅,非常有气质,高颜值的艺术家常常具有更高的亲和力,更容易受到投资人青睐。

其次是选画。不是指技法和作品内涵方面,而是指作品面貌,主要有三个方面。第一,雅俗共赏的艺术作品,受众基础极为庞大,欣赏起来无障碍,不受阶级、民族、种族、党派的影响,往往具备世界语的特征。例如,莫奈和毕加索,喜欢莫奈作品的人数远远超过了毕加索,莫奈的粉丝群广泛,在艺术品投资市场上,莫奈的热度远远超过了毕加索,因此莫奈作品的流通速度、变现能力也大大优于毕加索,这和艺术水平的高低无关。第二,相对劳动时间。既然艺术品具备了商品的某些特征,就会引出相对劳动时间的话题,就中国当代艺术品市场而言,明显是工细类艺术作品走红,受到投资者的拥戴,例如何家英、喻继高、冯大中、徐乐乐、薛亮等人的作品。市场火爆,就是因为他们画面丰富,付出的创作时间相对多。许多大写意作品受到冷落主要也是这个原因。第三,作品数量。在商业概念里,往往物以稀为贵,正如同水虽然

何家英《四美人图》

是我们的生活必需品，但因为数量巨大并不值钱。潘天寿、傅抱石、李可染作品价格涨得很快，和他们作品数量少是有极大关系的。齐白石、黄胄等人除了精品代表作之外，价格偏低，与他们作品的量大也是有一定关系。在当代艺术品投资市场中，那些名气大、作品数量又相对少的艺术家涨幅最大，很容易引起投资人的广泛关注。

选资源是第三个方面。艺术家也是普通人，生活在民众之中，除了自身因素，他的家族力量、朋友圈、学生圈强弱，以及在政界、商界、文化界影响力，也直接受到投资者关注。艺术品投资是一个极其复杂的领域，并非像评论家们所言，唯有上乘的艺术作品才值得投资，现实情况是千变万化的，许多画外因素都在起作用，甚至起到关键作用。现在社会有一个概念，决定一个人的成功，不是文凭，不是拼爹，主要靠人脉，艺术品投资也是如此，有些艺术家并非出身豪门，先天性条件很弱，但是他们情商过人，会整合多方面资源，善于"借力"。谁能在对的时间和对的地点借到对的力量，谁就更适宜投资，自然其投资人的收益就更大。

为什么画得好反而卖得便宜

自从20世纪90年代之后,艺术家(特别是重要艺术家)作品的价格格外引人瞩目,媒体将之作为热点进行报道,市民也将其当作茶余饭后的谈资。市场表现的好坏也成为艺术家成功与否的重要条件之一。因为如此重要,艺术家不敢随便轻视市场,私下里努力创作,不断提高水平,以求博得市场好感,但画得好有时反而卖得差,那些很一般甚至很平庸的作品却纷纷受到市场的青睐,让人觉得有些莫名其妙,有些资深藏家也表示看不懂这种现象。

其实画得好和卖得好是两个概念、两条轨道。画得好不代表卖得好,当然卖得好也不代表画得好。画得好是学术标准,属于艺术学传授的内容,卖得好属于营销学范畴,是商学院教授的内容。虽然两者之间有交叉,但毕竟不属于同一个范畴,画得好反而卖得便宜很正常。那么哪些作品卖得贵、受市场欢迎?

首要因素是影响力。包括公众关注度、圈内地位等等,所以张爱玲讲出名要早。只有名家作品才能卖上价格,只有大名家作品才能卖出高价格。齐白石尚未成名之时,曾经用作品换白菜,结果对方断然拒绝,原因是齐白石没名气,作品没人要。倘若以今天齐白石之名望,一火车白菜也换不来当初那幅小画。毕加索

出道之初,三十五幅作品卖了 2 000 法郎,他欣喜若狂,以为天上掉下了馅饼。20 世纪 90 年代中期,张晓刚把自己二十二幅作品卖给尤伦斯,也仅仅得到 9 000 元。何家英最初一幅工笔画只卖了区区 35 块钱。回头望望这些价格,渺小到可以忽略不计,但当时的真实情况便是如此。这些名家大腕尚未成名时,他们的作品只能卖青菜萝卜豆腐价,以今天他们所拥有的声望来衡量,可谓上涨空间巨大。

其次是受时代风格影响。艺术创作中强调时代性,每个时代有独特的风格和面貌,艺术市场也是如此,投资收藏的审美趣味不是一成不变的。例如,民国年间,海派画家在全国占据主导地位,其中"三吴一冯"在艺术市场声名赫赫,一时间洛阳纸贵,一画难求;黄宾虹、潘天寿那一路画风与流行的收藏投资风貌格格不

姚媛作品

人,因此处于下风;更有甚者如陆俨少,猴年马月也卖不出作品,只好自己租一块空地种中药材、种庄稼,养家糊口。目前而言,当代艺术家中间,工细类走红,大写意显得疲软。像喻继高、何家英、薛亮、冯大中、江宏伟、徐乐乐等人作品吸引人眼球,市场表现特殊。一些70后、80后艺术家,如张见、姚媛、范海龙、祝铮鸣、杨宇、宋扬等,年纪轻轻却受到不少投资人关注,其中的重要原因就是作品工细,迎合了当下的审美情趣。

陆俨少《杜甫诗意图册页之一》

再次是市场意识。艺术家对市场的意识是不同的,有的艺术家积极拥抱市场,与之互动、相互配合;有的则百般回避,唯恐躲

之不及；还有一种对市场采取无所谓态度，若即若离。这三种态度，在市场上的反映也不同。凡是市场意识强烈的画家，不仅表现抢眼，创作上也取得巨大成绩，相得益彰。民国年间的张大千、齐白石、吴昌硕等人，从来不回避艺术市场，以积极的姿态投身其中，不仅创造了惊人财富，其艺术水平也不断迈上新台阶，成为那个时代的佼佼者。莫奈、毕加索、雷诺阿这些艺术市场的积极参与者，在世界艺术市场中间同样一直独占鳌头，在全世界范围内拥有足够的影响力和知名度，成为同时代人楷模。当代艺术家中间，史国良、范扬、何家英、贾又福、田黎明等合理看待市场，表现也十分抢眼，查看各大网站的相关数据，读者很容易就能得出结论。

最后是作品数量。物以稀为贵是市场学概念，空气对每个人都很重要，离开十分钟就会窒息而亡，但空气不值钱，因为空气太多，艺术家作品的数量也是如此。再有名的艺术家，他的崇拜者、追随者总是有限的，不要幻想全世界都来崇拜你一个人。哪怕艺术家尽可能满足有限的追随者们的欲望，作品也不可能太多。傅抱石的作品屡创天价，在艺术品市场上比同时代的其他艺术家，如齐白石、徐悲鸿等更为抢眼，原因便是作品数量有限，更加精益求精。据相关信息透露，他的作品存世量约两千多幅，其中有相当一部分存在南京博物院，艺术市场流通的傅抱石作品数量极为有限，因此价格扶摇直上，李可染也与其类似。齐白石的影响虽然比傅抱石大得多，寿命也比傅抱石长得多，但作品几万张的存世量让他在市场上的表现远远不如傅抱石。

为什么油画没有国画市场表现好

　　几百年前，当油画进入中国时，带给画坛的是惊讶。丰富的色彩，准确的造型，强烈的视觉冲击力，深深震撼着中国观众。有人甚至认为，油画会要国画的命。法国人利玛窦是最早把油画带入中国的传教士之一，但他的影响只在宫廷内部。意大利画家郎世宁影响比较大，不仅画过乾隆的戎装油画，还画过香妃等。为了讨好中国人，郎世宁在作品中添加了很多中国元素，例如，强化油画的写意性，洋溢着东方情调，借鉴宋人花鸟构图等。19世纪末20世纪初，康有为、谭嗣同、陈独秀等激进人士认为国画辈辈沿袭、萎靡不振、毫无生机，提出以西画取代国画。从此油画在中国得到大面积推广，介绍油画的相关书籍层出不穷，所有艺术类院校都设立了油画系。在学生中间也流传着一种潜规则，最聪明的学生学油画，其次才是国画，最后选择文艺理论。油画在中国几百年的推广，可谓家喻户晓、深入人心，取得了长足发展，但在国内的艺术品市场表现一般，远远没有国画市场那么火爆。相关统计数据也表明，国画约占整个市场份额的70%，而油画所占的份额很小。为什么油画没有国画市场表现好？原因也是多方面的。

康有为　　　　　　陈独秀

一、传统习惯势力强大。中华民族有五千年文明史,中国的绘画史包含在文化史之中,和中国的文学、哲学、史学、书法、戏曲、医药、音乐相辅相成、息息相关,内涵极其丰富。在漫长的历史发展过程中,中国人长期浸泡在这样的艺术氛围中,耳濡目染,习惯上接受了这种艺术形式,维护着艺术传统,形成了一种强大的传统习惯势力。尽管两百年前,便有人提出油画将取代国画,中国画的前景黯淡,但事实证明,国画不仅没有被取代,反而愈发显得生机勃勃。国画自身有很强的造血功能,善于借鉴外来艺术,与时俱进,有着极强的生命力,当然不会轻易被取代。

二、审美有距离感。国人喜欢推崇的艺术是柔美的、文雅的、秀润的,国画的写意性恰恰符合了这种审美,是一种性情的表达。油画色彩丰富,视觉感强,讲究光影、解剖,与国画相比,显得太有刺激性。尽管油画在中国民族化道路上进行过长期探索,但收获有限,也不太成功,显得有点不伦不类。

三、缺乏名家名作。提到油画,我们印象当中立刻出现《蒙娜丽莎》《泉》《自由引导人民》等经典之作,但似乎没有哪个中国

达·芬奇《蒙娜丽莎》　　　安格尔《泉》

油画家的作品真正深入人心。虽然优秀的中国油画家也创作出了不少好作品，但只是在圈内有名，缺乏广泛的社会影响力。没有知名度、没有品牌，在市场上怎么能有上佳的表现？有些油画家在学术探索上有自己独到的见解，但往往影响力不够；有些油画家有一定的社会影响，但学术上又失之浅薄。总之，在学术和影响力两个方面都取得成就的中国油画家数量太少，表现在市场方面就显得一般般。

　　四、不符合礼品市场法则。中国人注重礼尚往来，相互馈赠艺术品是一种高雅交谊，所以雅集活动特别多。艺术家们短时间内就能完成一幅很风雅的国画作品，而画油画短时间内无论如何做不到。耗时费力的创作过程注定油画作品的数量是有限的，不可能参与到雅集中间来。作为馈赠的礼品，似乎成本也太大，不如国画作品简单明了。

　　五、携带不便。作为投资的选择，携带方便是一个重要因素。油画、雕塑与国画相比较不占优势，其体积和占有的空间要

求收藏投资投入更多，无形之中加大成本。油画的保存难度也比国画大得多。

六、市场缺乏"传教士"。一个市场要想做大，首先参与者要众多，就油画而言，不仅要有数量众多的油画家，还要有评论者、传播者、经营者、消费者、推广者等等，国内油画界明显实力不够，没有培养起消费观念。小时候我在北方生活，经常看别人炒豆子。炒熟的豆子扑鼻香，很好吃，然而炒豆子的过程很辛苦，要不停翻动手中铁铲，不停往炉灶里添柴火。想吃豆子的人很多，愿意炒豆子的人又太少，这就是目前油画市场的现状。没有众多参与者、消费者、推广者、投资者，油画市场这个豆子，岂能异香扑鼻？

随着东西方交流进一步深入，全球一体化理念进一步深入人心，地球村概念得到进一步确认，互联网高度发达，国人会逐渐接受西方人的艺术观念、消费观念，逐渐加大对油画的投资力度。一些有过海外背景的年轻人将是未来潜在的客户人群。假以时日，油画在市场上的表现会有所改变，所占的份额也会逐渐提高。

为什么当代没有大画家

这是一个老话题,许多学者专家也论述过,我觉得简单一点分析,也很容易解释。

蔡元培

沈从文

程千帆

艺术家本人艺术的储存量不够,营养缺失。在中国,一个人从小学、初中到高中乃至于大学,为了升学,相当多时间花费在数学和外语上,花费在与艺术密切相关的语文学科上的时间、精力仅占五分之一到四分之一左右。中国绘画艺术的基础是国学,经史子集这些国学的经典作品,当代艺术家极少花功夫深度阅读,更不要讲饱学。成才的外界条件也不充分,条条框框太多,扼杀了艺术家天分。当年沈从文以初中文凭被聘为西南联大教授;梁漱溟原为北大落榜生,蔡元培先生独具慧眼将其安排在哲学系,

成就一代大师的辉煌；蔡元培为了扶持提携陈独秀，不惜为其制造假文凭假聘书，在当下这些事情就像神话一样绝无可能。二十多年前，我在南京大学中文系读书，星期天会到程千帆老先生家讨教。程先生当初是不多的博士生导师之一，他说，"当下的博士生中间很少能出现大才。为了分房子评职称，年轻学子们才来考博士学位，把最美好的年华都用在了学外语学政治等科目上。为一个项目，为一个副教授或教授职称，每年光填写的报表都是数十份，内容基本相同，但要求必须是亲笔填写。人生最美好的年华相当一部分用在与专业无关的事情上，换来的只是表面光鲜的学位和职称，与学问毫无关系。而当拥有这些光鲜的身份之后人生已进入中年，时间精力都跟不上来，对于做学问只能是东拼西凑，草草收场敷衍了事"。二十多年像水一样流走了，这些当初不合时宜的"私房话"至今仍时时萦绕在我耳旁，一度影响到我的人生观。

　　艺术创作像许多事物一样都有其规律性，高潮低潮交替发展。20世纪中国的艺坛星光灿烂，名家云集，现在走入低潮符合自然规律。以江苏为例，山水画继傅抱石、钱松喦、亚明、宋文治、魏紫熙五大家之后，进入盘整期；书法继林散之、高二适、萧娴、胡小石四老之后也是如此。

林散之

高二适

萧娴

胡小石

目前,美术界进入了春秋战国时期,各路豪杰纷纷登场,利用各自的影响力、各种手段进行艺术割据。当了"官"的艺术家充分利用公共资源,形成规模不小的"官场派";市场上的艺术家凭借雄厚的经济实力左右着话语权,非常引人注目,形成了具有广泛影响的"市场派";有的艺术家青睐传媒,在媒体上频繁曝光,扮演着社会明星角色,成为时代宠儿,在媒体造星般运作下,名利双收,呈现为"媒体派";随着改革开放进一步深入,民营私人企业得到进一步发展,涌现出大大小小企业家,他们财大气粗,为了身份光鲜和赚钱更多,纷纷和艺术家进行"联姻",不惜重金包装,在商圈里着力培养自己青睐的艺术家,逐渐形成了"企业派";躲在象牙塔里的艺术家也不甘寂寞,充分利用高校的舆论阵地,以学术名义,进行各式推广活动,在全国各地形成一定规模的"学院派"。所有这一切,都是画外功夫在起作用。

有部分睿智的艺术家知道此时此刻是艺术创作洼地,天时地利人和都不能催化大艺术家诞生。如果量化一点看待,美术圈里能够得80分的艺术家有一部分,得70分的更多,90分极为罕见,几乎没有。艺术家们觉得自己在专业上很难有突破,于是充分利用一加一大于二的原理,在其他学科里拼综合跨界。例如一个画家专业上得70分,文学上再得10分,演讲再得10分,合计是90分,在文艺圈里就能迅速脱颖而出,鹤立鸡群。这也是当下许多艺术家出版小说集、诗歌集、散文集的一个重要影响因素,也是艺术家走向讲坛,频频在媒体曝光的动力。

几年前,我到天津去观看第十二届全国美术展览,遇到一些艺术家,其中不少是展览落选者,他们纷纷向我抱怨,觉得自己的作品虽没有入选,但是明显比展出的部分作品强。他们除了用手

机让我大致观看之外,还有个别画家当场打开自己携带的落选作品。我细细看过之后,发现这些落选作品画得虽然也不差,但如果要说比入选作品高出很多,理由也不充分,似乎大家的水平都差不多。既然如此,谁入选、谁落选都很正常,不必埋怨评委,甚至指责评委眼光低下。假如作品真的比别人高出很多,一看就令人眼前一亮,我相信也不会轻易落选。

为什么要关注新工笔新水墨

新工笔和新水墨是近几年比较火爆的概念。当然对于这个概念,不同的学者有不同的理解方式。我个人的理解为,是用中国传统绘画的材质、工具、一部分技法来阐述艺术家对当下的理解,表达他们的艺术理念、美学追求。应该说新水墨、新工笔在中国的发展时间不算短。比方说徐累先生,20多年前一直致力于新工笔的探索,应该说最近几年,方被更多的人关注,形成了一定的社会影响,成了一种文化现象,自然也引起了相关人士深深的思索。已经浮出水面、被大家广泛熟知的有领军人物徐累、周京新,还有新生力量如姚媛、李金国、张见、周雪、宋扬、吴思骏、杨立奇、徐华翎、杨宇、范海龙等等。新工笔、新水墨具体表现有以下几个方面:

首先这些画家都有学院背景,毕业于专业院校,受过系统训练。第二,他们普遍年轻,思维活跃,容易尝试和接受新鲜东西,更容易获得一些年轻的、新一代的藏家和投资者青睐。人们在看惯了中国画传统模式、产生审美疲劳的情况下,有一种新鲜的感受。第三,视野开阔。由于现在的资讯高速传播,让艺术家特别是年轻艺术家更多地接触外面的世界,或是已经跨出了国门。这

范海龙作品

些艺术家在他们的作品中表达出当下美术界中的一些新观念、新构图、新视角、新体会。第四，他们市场意识比较强，容易与投资人沟通，擅长和相关的专业机构进行深度合作。我们现在看到，新工笔新水墨的展览特别多，这也是市场意识强的表现形式之一，比如南京诸子艺术馆、芥墨美术馆，还有六尘艺术馆常常搞专题展，展览的密集度还是比较大的。第五，艺术家之间更加团结，强调合力的作用。他们已经改变了传统艺术家散兵游勇、单打独斗的方式，以一种群体的形象出现。第六，新工笔、新水墨逐渐引起了学术界、投资收藏界，特别是新一代收藏人，甚至是新闻界的关注。

当代水墨的市场表现。现在整个艺术品市场处于纵深的调整阶段，整体来说呈现出疲软和下滑的趋势，但是艺术市场里面存在一些游资和热钱，这些游资和热钱会寻找一个新的突破口。相对于整个艺术市场而言，新工笔、新水墨属于一个小盘、小突破口，需要的资金量相对较少，也易于拉动。新工笔、新水墨里面有固定的消费客户群体、合作机构。对于一些年轻的

艺术家,特别是画工笔的年轻艺术家,因为工笔画耗时多,短时间内往往订不到货,于是作品供不应求。市场里面有些机构、拍卖行纷纷推出了专场乃至于专题拍卖,成交率都比较高,达到90%左右。在我印象中,江苏的聚德拍卖就推出过不少次这样的专场。新工笔、新水墨迎合了当下的审美心理以及收藏理念,工细类的带有装饰性的作品比较受欢迎,在这个基础上画面又增加了现代因素、设计元素,强化了形式构成。

杨宇作品

搞新工笔、新水墨的艺术家绝大部分是年轻人,年轻人就注定会拥有未来。艺术家的成长也像韭菜一样,割了一茬又长一茬,所谓江山代有才人出,各领风骚数百年。现在新工笔、新水墨作品的价格总体来看还比较低,虽然有少数一些画家的价格上来了,但是相对于艺术家付出的劳动以及未来发展的走向,我觉得

其价格还是较低的。根据经济学低投入的原理,新工笔、新水墨势必会引起新藏家的关注。

我发现,关注新工笔、新水墨的藏家有一个很有趣的现象:藏家们更愿意和艺术家共同成长,甚至打破了以往买一张两张的规律,会注重成系列的收藏。实力稍微强一点的投资人,会成规模地收藏新水墨的作品,一年能够收藏几十张,甚至把一个展览全部买断的情况也时有发生。一种文化现象来临,人们都有一种求新的想法。新的东西还要接受时间的检验,现在的情况不错,但未来的艺术市场重新火爆之后,新工笔、新水墨或许不会继续那么光芒耀眼。根据我目前了解的市场信息来看,新工笔、新水墨会在现有的基础上继续向前推进,关注的人会更多,市场表现会更好。当然艺术家之间也会存在一些分化,特别优秀者会迅速成长起来,容易成为关注的焦点。

给新工笔、新水墨画家的建议。第一,新工笔、新水墨有雷同化的趋势,要减少雷同化。艺术是忌讳趋同的,要有多样性。学生跟老师靠得太近也不太好,正如齐白石先生所说"似我者死,学我者生",说的就是学生和老师的这种关系。第二,未来要多占份额。在未来艺术市场上,收藏群体和资金份额占得越多越好,能加快领军人物的成长速度。除了要在学术上面受到人们的认可之外,同时在市场上也要有突出的表现,还要有比较突出的社会影响力,在艺术圈里要有话语权和地位。第三,不要轻易提倡国际化概念。东西方一直存在着艺术鸿沟,艺术观念、审美方式方法均有距离,并不完全是所谓的艺术无国界的概念。我在与国外收藏家的交往之中感受到,真正了解中国画的外国收藏家可谓是凤毛麟角。新工笔、新水墨要被外国人接受还要假以时日,未

来的前景应该还是在中国。

宋扬作品

为什么字画会成为礼品

第二次世界大战期间,希特勒采取种族灭绝政策,大肆捕杀犹太人。分布在欧洲各地的犹太人到处躲避,四处流浪。在逃亡的过程中,他们会用自己多年积累的财富购买艺术品,特别是欧洲的油画,拆掉画框,几幅放在一起卷起来装在画筒里,自己逃亡到哪里画便被带到哪里。这些油画作品有相当多是名家之作,甚至有不少是艺术大家的代表作,其中包括库尔贝、安格尔、莫奈、鲁本斯等等。这些价格不菲的艺术作品本身就是巨大的财富,有很高的经济价值,可以说为犹太人战后的崛起奠定了一部分经济基础。

上述实例中,可以看出投资艺术品要强调的属性之一,就是便于携带。作为礼品,字画便于携带的特性尤为重要。试想一下,如果是一件装置作品或者是一件雕塑,携带和搬运过程当中极为不便,就不适宜作为礼品的首选对象。中国人喜欢将字画作为礼品,首先就是因为携带方便。

字画作为礼品还有代金券的功能。字画又被称为"软黄金",便说明它的经济价值不同一般。人们常说"黄金有价,艺术无价",也是这个意思。一幅字画,特别是名家字画,它所蕴含的经

徐培晨《百猴图》

济价值得到了古今中外的认可,大家从典籍或媒体报道中经常可以看到相关信息。例如,民国期间的大收藏家张伯驹,为了购买隋代画家展子虔的《游春图》,把河南老家的二十亩良田变卖,用两平板车的光洋方才购得。历史上凡是有名的艺术品,似乎件件价格不菲,不论谁得到,都当宝贝一样珍藏。

字画成为礼品也是中国人送礼的传统使然。中国是一个人情社会,长期以来,求人办事要送礼,已经成为约定俗成的习惯。如果送烟酒,显得小家子气了一点;直接送钱,又特别俗气,也不一

定送得出去。这时候,送一件字画,既高雅有品位,价值还不低,就十分合适了。

纪太年《宋词·浣溪沙》

附庸风雅也是字画成为礼品的一个重要原因。各行各业成功人士总是希望通过各种方式显示自己的成功之处,学者通过著书立说,商界人士通过住豪宅、开跑车、购买LV包等奢侈品。有一些成功人士觉得这些做法不够风雅、不够高大上,是俗人所为。"没有老字画,不是旧人家"。哪一个豪门贵族家里没有名人字画?即使一些新暴发户,走过比房比车的阶段,现在也要比比墙面,看墙上悬挂什么人的作品,彰显品位附庸风雅的同时也使自己的经济实力得以展现。附庸风雅,风雅只是浅表现象,其实质是显示自己的综合实力,即提高自己的地位和影响力。

字画成为礼品也是交际的需要。"物以类聚,人以群分",因为目的不同、品位不同,大家形成了不同的朋友圈子,相互关照,相互提携,互通信息,遵守各种潜规则。商人有商人圈子,文人有文人圈子,自然官员也有官员圈子,大圈子中间又有小圈子。例如,公司里的领导喜爱字画,聊起某一著名画家如数家珍,而你对这方面毫不知情,必然融不进圈子。"上好之,下必附之"就是这个意思。反过来说,倘若圈子中的领头羊是艺术鉴赏家,其他人的鉴赏水平也不会太低。

未来气象

为什么富豪们注重投资收藏艺术品

现在网络上流传一个段子:和什么人在一起很重要,因为和谁在一起会决定你将来成为什么样的人。如果你喜欢赌博,赌友三缺一的时候马上会想到你;如果想多赚钱成为富人,那么应该尽量争取和富人交朋友,学学他们的思维方式,想想他们的赚钱理念,发现他们投资什么,马上跟进,背靠大树好乘凉。比如发现富豪们热衷于艺术品,就可以选择跟进。假如20年前发现王健林投资吴冠中,你跟进的话,赚的钞票不知道要比投资房地产多多少倍。

几年前,国内首富房产大亨王健林高调宣布:退出房地产转行艺术品市场;江苏富豪严陆根也宣布退出房地产转行艺术品市场。仅2015年,转行或参与到文化产业的房地产富豪就有33位之多。

打开这些年的拍卖记录,许多重要的艺术品都被富豪们抢购:仅2016年,宝龙集团以1.955亿元于北京保利拍卖公司竞得齐白石的《咫尺天涯——山水册》;同年,还是在北京保利,宝龙集团又以1.035亿元购得张大千的《巨然晴峰图》;苏宁博物馆以3.036亿元竞得清宫旧藏任仁发的《五王醉归图卷》,创下2016年度最贵艺术品拍卖纪录;三胞集团以1.725亿元购得吴镇的《山

齐白石《咫尺天涯——山水册》

窗听雨图》……

近些年来，随着房地产行业的快速发展，中国的富翁人数在急剧增多。据统计，中国百亿富豪已超过 300 人，而十年前，仅有一位。由于投资单一，许多富豪担心房子降价卖不掉，怕政府收房产税，通货膨胀也让富豪们倍感压力，迫使他们分散资金配置，寻求资金的安全。富豪们还担心换汇难，尤其是 2016 年以来，国家实施外汇控制，禁止对外投资置业，严防转移资产，让富豪们的担忧进一步加重。

在这种现实情况下，富豪们突然发现艺术品市场是一个解决麻烦的很好领域。他们觉得楼市降温之后，大量资金会流入这个市场。在中国缺乏投资空间的大环境里，投资艺术品无疑是一个明智的选择。同时投资艺术品还是一种隐藏财产的方式，符合了中国人财不外露的处事原则，比较低调。艺术品是稀缺资源，具

任仁发《五王醉归图》

有不可再生性。

这几十年间,中国涌现出的富豪绝大部分是白手起家,体会过创业的艰难,更加珍惜已有的财富,格外重视投资的安全系数。绝大部分富豪都拥有自己的企业实体,有的企业虽然没有大规模参与艺术品经营,但或多或少了解一些,进行过小范围试水,逐渐明白了艺术品投资的众多益处:

一、广告宣传作用。任何企业为了提高自身影响,必然会投入数额不等的广告费用,有些精明的富豪,利用收藏艺术品达到了同样的广告效果。如2000年,保利集团从海外回购圆明园三兽首,引起海内外媒体广泛关注,整个事件的来龙去脉被炒得沸沸扬扬,达到了很好的宣传效果。2008年,他们又以1 200万元人民币购买了八大山人的一幅作品。据悉,保利集团每年投入到艺术品收藏的资金多达七八个亿,扩大宣传是其中一个重要

方面。

二、投资。2003年"非典"之后,中国艺术品市场空前高涨,其中主要原因是以投资为目的的资金介入,笔者近二十年担任了二十多家机构的艺术品投资顾问,深深感受到这一点。以投资为目的的企业成功案例很多,如南京的四方集团投资傅抱石和中国当代艺术;台湾的林百里在亚洲金融风暴期间,大批购进书画作品,增幅达数十倍之多。

三、时代的需要。由于国内外经济环境的变化,导致国内股市不稳定,房产限购,人民币贬值,使得本来有限的投资渠道变得更加狭窄。但有限的资金不能放在同一个篮子里,必须进行资产配置。艺术品投资恰恰符合了这个特性,同时还兼顾了增值保值、资产质押、金融工具等职能,成了避风港。

四、企业文化。许多企业很重视企业文化建设,希望提高企业的档次和素质,就通过艺术品收藏等方式强化企业文化。通常做法是建立美术馆和博物馆,向公众和社会各阶层开放,以及组织员工参观,请艺术名家给员工做讲座等等。法兰西第一银行热衷于本土化艺术,银行开到哪里,收藏就做到哪里,每次来客户,接待人员会用十几分钟时间领着来宾参观银行收藏的艺术品,展示企业文化。近几年,私营美术馆在中国大地遍地开花,向社会展示企业形象。仅南京一地,由企业投资的私营艺术馆就有百家湖博物馆、德基美术馆、可一美术馆、长风堂、四方美术馆、诸子艺术馆、养墨堂、有润堂、同曦美术馆、大贺艺术馆等三十多家。

五、避税。政府为了扶持文化产业,常常采取免税或者退税的方式。相对于其他产业,在缴税方面,文化产业无疑占尽了先机,这是一种很好的避税方式。

六、公关。艺术品公关已经成为一种社会现象,许多企业深谙此道,对其中窍门心知肚明。一些贪官落马时,查出的赃物中不少是艺术品,特别是名家的作品,媒体也不时有披露,因为公关送艺术品更显得高雅、有品位,也更隐蔽。

七、折旧。购入艺术品时,企业往往将其纳入企业成本进行折旧。随着时间推移,艺术品也会像机械设备、汽车等固定资产一样被多次折旧,逐渐折没了,但其实,购买的艺术品却以每年20%至35%的速度在增值。

许多人担心中国富豪们人傻钱多任性,不懂艺术,缺乏鉴赏眼光,缺乏对艺术品价值的判断,在投资艺术品过程中往往是屁股决定脑袋,耳朵决定脑袋。作为在艺术品市场二十多年的研究者,我有不同的看法。在交往的过程中,我发现不少富翁还是善于学习,乐于接受好建议的;同时,我也不建议所有投资艺术品的富豪都成为行家里手。任何一个行业,想成为高手或者是非常优秀的从业人员,必须要有足够的时间积累。对于艺术品投资而言,想成为优秀的鉴定家通常需要二十年时间;想进行艺术品投资,拿出一份高端的顶层设计方案,也要二十年时间。人生能有几个二十年呢?所以不要打算把自己变成厉害的行家,只要了解一些基本常识就可以了。明智的做法是借专家的智慧来完成自己的投资过程,专业的事情交给专业的人去做。在艺术品投资行业,专家是老师,投资者是小学生,需要相互补充,携手共进。投资者和艺术品市场专家之间不妨采用股份制、合伙制、职业经纪人制等方法。目前面临的困难是,市场需求量很大,而符合市场要求的职业经纪人数量又太少,形成了一个矛盾,所以加快培养职业经纪人是当务之急,也是目前艺术品市场发展的瓶颈之一。

为什么艺术品投资是未来一座富矿

经常有人埋怨上帝不眷顾，没有给自己提供成功机会。机会的作用的确非常巨大，如同交通工具一样，汽车的速度高于自行车，而火车要比汽车跑得快，飞机则又快了许多倍，所以人们渴望得到成功的机会。其实任何人一生当中都会碰到很多次机会，有的来了又从指缝间溜走，有的会被紧紧地抓住，因此机会是为有准备人而准备的。

泰国有一尊雕塑叫"机会女神"，正面看婀娜多姿，但看不到女神的脸，背后看光秃秃的，一根毛发也没有。机会通常不是光鲜的，有时会蓬头垢面甚至很丑陋，倘若你厌恶、恐惧，只会稍纵即逝，一旦错过就不在。20世纪80年代初，许多富豪都从摆地摊起家。应该说人人都有摆地摊的机会，但大部分人不屑于此，认为是投机倒把，社会形象不好。90年代初，股票兴起时，许多人担心一夜之间血本无归。当别人投资房产时，不少人依然在观望，不认为这是机会。所以那些嘲笑者、担心者、观望者大多成了普通人，而一部分实践者、参与者、努力者、行动者则成了富人，取得了事业上的成功。

前段时间网络上流传着马云的一段话："抢钱的时代，哪有功

夫跟那些思想还在原始社会的人磨叽。只要是思想不对的人直接下一个。看不到商机的人也直接下一个。我们要找的是合适的人,而不是把谁改变成合适的人。我们也基本改变不了谁,鸡叫了天会亮,鸡不叫天还是会亮的,天亮不亮鸡说了不算。问题是天亮了,谁醒了?"这是一个在商界和电商界叱咤风云的大亨的投资经验,值得思考。

 谈到艺术品市场,当下就是一个极好的机会。如果你狭隘地认为艺术品仅仅是一张纸或是一块布,凭什么卖得很贵?拥有这种思维的人,不适合进行艺术品投资,那么也就失去了投资艺术品赚钱的机会。最近几年,艺术品市场深度盘整,已进入低潮时期,甚至可以说是未来十年价格之最低点。谁抓住了这样的机会,自然取得先机,收益自然不必说。以此作为起点,在未来一个较长时间段,如十五年或者二十年,这个市场也是滚滚向前,带来了无数的机会,是未来一座相当可观的富矿。其理由如下:

 一、4.3%和76%的关系。欧美一些发达国家参与艺术品投资和收藏的富豪约占富豪总人数的76%;而中国的富豪人群当中,参与艺术品投资和收藏的仅为4.3%。其中一个很重要的因素就是中国的富豪人群当中,受教育的程度普遍不高。随着时间推移,"富二代"成长起来,他们往往有留学背景,有时尚和前卫观点,在能够显示档次和品位的艺术品领域自然不甘落后。再者,中国当下富豪的成长速度远远高于艺术品市场的发展速度,当资本大佬在股市、房市赚得盆满钵满之后,会歇着吗?当然不会。艺术品投资必然会走入他们的视线,成为下一个投资的目标。

 二、"七年之痒"。艺术品市场虽然水很深,有波动,但还是有一些规律可循的。前一个高潮到后一个高潮之间,周期常常是

李金国《对峙系列》

七年,我曾经称其为"七年之痒"。这两年的艺术品状况和 2009 年有点接近,艺术品市场初露曙光,在迈过这个坎之后,未来的路会更加的宽广。通常的情况是进入低谷之后并不能立刻反弹,而是平缓地滑行一段时间,通常每三个月成为一个周期,呈现出有规律的变化。这个时间段的长短和进入市场的资金量成正比。

三、盘子小,易于拉动。近几年市场不景气,全国拍卖初步统计金额为 3 100 亿元,和中国整个经济相比只能算个小盘子。在今天,不景气的股市每天都还有 2 000 亿元的成交量。相比之

下,艺术品市场这一个极小的盘子,只要稍微注入资金即可迅速拉动。

四、闲散资金会进入艺术品市场。由于股市楼市的不景气,许多人对其未来并不看好,而作为三大投资热点领域之一的艺术品,这两年渐渐进入投资者的视野。据国家相关部门统计,现在散落在民间的闲散资金为32万亿元,只要其中一小部分进入艺术品市场,还用担心没有钱吗?2014年,艺术市场部分人士用极小的游资便把朱新建、新工笔、新水墨搞得风生水起,如果游资有一半进入艺术品市场,规模也是相当的庞大,其发展行情可想而知。

五、实体机构跃跃欲试。中国经济的高速发展让许多实体赚得盆满钵满。当经济的发展遇到瓶颈时,其中有些机构发现艺术品是一个高利润行业,美国的统计是年收益24%,中国近20年的统计约35%。先前,这些实体因为有其他的投资渠道没有顾得上艺术品领域;还有就是一些"草根"出身的实业家受文化视野的限制,他们不屑于投资艺术品领域,觉得都是一些小玩意儿。但是以前的"顾不上""不屑于"不代表永远"顾不上"和"不屑于",其中一些开阔了眼界的人会率先进入艺术品板块。据相关部门统计,仅2015年全国房产企业转行到文化产业的便有33家之多。江苏的房产企业中利源、同曦、广厦、苏宁、宏图三胞、绿洲等在艺术品投资领域搞得风生水起,纷纷亮出自己的招数。

六、国家政策的扶持。国家不久前曾发布三个扶持文化产业的文件,分别是文化部颁布的《关于金融支持文化产业振兴和发展繁荣的指导意见》,文化部、中国人民银行、财政部联合发布的《关于深入推进文化金融合作的意见》和文化部发布的《关于做好2015年度"文化金融扶持计划"准备工作的通知》。这些政策

就是艺术品市场的推进器,国家对文化产业发展的重视可见一斑。

七、金融行业高度关注。从 2008 年开始,金融行业尝试着进行艺术品金融化实验,推出多种形式,主要有:艺术品产权交易;艺术基金;艺术银行与信托;艺术品按揭与抵押;艺术品租赁等。目前金融化使用最多的方式是证券化的艺术品产权交易和私募化的艺术基金。在未来一段比较长的时间里,金融和艺术品进行联姻,将是一个常态。

如此众多的利好消息和现实状况,对艺术品投资的未来还有顾虑吗?

为什么艺术家成功需要外力

辩证唯物主义告诉我们，干事业成功，一靠内因，二靠外因。内因是主导，外因是辅助，内因通过外因发挥作用，帮助艺术家成功的主要力量就是外因。套用一句流行的说法，艺术家"不是一个人在战斗"，而是团队的作用，集体的智慧，所谓"众人拾柴火焰高"，就是这个道理。社会学家在广泛研究成功因素时发现，最重要的条件，不是"拼爹"，不是文凭，而是你的人脉资源。人脉资源的多寡、厚薄决定你的走向，和你与成功顶峰的距离。无论从哪个方面说，一个人的能力和精力总是有限的，只能把主要精力和时间用在主业上，好钢用在刀刃上，不太重要或不重要的事情干脆交给团队打理。影视界、娱乐圈人士在这方面做得就比较好，除了演戏之外，大量的日常事务，均由助理全盘处理，节省了大量的时间和精力。美术界目前依然流行在家卖画，许多事情画家都亲力亲为。国外画家实行代理制，除了画画之外，画家其他事情都由画廊和其他机构代理。画廊和代理机构的强弱直接决定了艺术家的走向，关系到艺术家是否成功。这就是艺术家成功需要别人帮助的原因。

既然艺术家成功需要别人帮助，那么到底需要哪些人帮助呢？

一、饱学之士的帮助。许多人在少年时代,由于受青春期生理影响,都会或多或少地对艺术产生钟情感,如同燃起的火苗,除了生理因素,也有心理原因。大部分的"火苗"经过一段时间的燃烧之后会悄悄熄灭,只有极少数的"火苗"会越烧越旺,最后发展成为燎原之火。为保证"火苗"越烧越旺,必须不时有饱学之士添薪加柴。这些饱学之士分布在社会各个角落,经年累月刻苦学习,成为行业里的专家,但由于机遇没有光临,或是其他众多因素,不能脱颖而出成为业界翘楚,只能长期沦落民间,这类人才古今中外普遍存在,且人数众多。碰上这类人,是艺术家的幸运,因为他们会毫无保留地传授经验成果,让艺术的火苗越烧越旺,等待时机腾飞。

二、"贵人"帮助。得到饱学之士传授的知识,如果再有机会遇见"贵人",那真是人生幸事。对于画家来说,不要指望从"贵人"身上获得更多的知识,"贵人"所起的作用在于帮你打开一扇门,使你豁然开朗,仿佛置身泰山之巅,一览众山小;或是在人生拐点处,帮助你调整航向,指出一条正确的光明的路,大大减少你取得成功的时间和代价。齐白石初到北平极为落魄,举步维艰。其"贵人"陈师曾不仅帮助他创造红花墨叶派画风,在日本、法国打开艺术市场,很快波及国内,而且尽其所能,帮助齐白石营造出一个天时地利人和的成长环境。再如傅抱石,落难江西时,一个偶然的机会被"贵人"徐悲鸿所赏识,资助他到日本留学,由此眼界大开,不仅绘画水平得到空前提高,交往的朋友圈档次也得到迅速提升。再如陈独秀得到"贵人"蔡元培的赏识,为了让陈独秀在北大立住脚,蔡元培不惜冒着极大风险,帮助他造假文凭,虚构履历。假如没有这些"贵人"真诚、无私的帮助,在人生的十字路口,

齐白石、傅抱石、陈独秀会如何选择呢？我们不得而知。虽然历史不能假设，但有一点可以肯定，他们未必能像今天一样名冠华夏。

吴冠中作品

三、对手的帮助。对手分为两类，一类称之为"小人"，一类称之为"狼"。任何时期，社会都是由平常人、君子和小人组成的，渴望社会中只有君子没有小人，那是不现实的。水至清则无鱼，身上有点灰尘未必是坏事。社会上存在小人，小人攻击你，未必全是坏事，小人的攻击往往会反过来刺激你更加勤奋、更加努力。为了回击小人对你的诽谤、污蔑，你会加快前进步伐，努力缩短成功周期，用事实来反驳它们。小人好为人师，经常讲你应该如何如何，如果你按照他指引的方向前进，最好的结局是成为他那种人，一个不成功人士。小人嫉妒心理特别强，见不得别人比自己强大，对自己身边的成功人士尤其恨得咬牙切齿。所以围绕在你身边的小人，不少是你的同学、同乡甚至是多年朋友，打电话、写匿名信、上网造谣，不停地诽谤你，恶语中伤，都是其嫉妒具体的

表现方式。如果你内心足够强大,小人每一次中伤,只会让你越来越成熟,越来越坚信自己。人情练达皆文章,古人这一句经验总结,天生就是为对付小人准备的。

言恭达作品

至于作为对手的"狼",通常比较凶狠,下手威猛。有时候你面对的是一只狼,有时是一群狼。当你不够强大时,不妨韬光养晦,不显山露水,暗暗发展自己,壮大自己。当狼的力量衰弱时,

还需要从物质上、精神上支持对手,让他再一次成长起来,俗称"养狼"。只有和大狼、恶狼、群狼叫板,才能显示出"沧海横流、英雄本色"! 20世纪末21世纪初,吴冠中发表了一系列"骇人听闻"的言论,例如"徐悲鸿是美盲""笔墨等于零""美协画院养了一群不下蛋的鸡"等,引发轩然大波,不少知名人士口诛笔伐,迅速提升了吴冠中的影响力,很好地实施了"养狼"计划。需要注意的是,"养狼"一定要注意火候,不宜太早,自己不强大,容易被狼咬死,尸骨无存。20世纪90年代,有一位艺术家在南京清凉山公园搞了一场行为艺术,赤身裸体钻到牛肚子里去,场面非常血腥恐怖,本应成为一次新闻炒作的热点,结果引起观众极端的反感,适得其反,这便是"养狼"太早的结果。

为什么大藏家选择是市场风向标

近几年,有两件事引起了舆论普遍关注,一是华谊兄弟董事长王中军以3.77亿人民币买下梵高名画《静物,插满雏菊和罂粟花的花瓶》,另一件是大连万达集团董事长王健林以1.72亿元拍得毕加索代表作之一《两个小孩》。不少人认为这是中国企业家的任性,甚至用带有贬义的"土豪行动"来称呼他们的行为。本来

毕加索《两个小孩》

是很风雅的艺术收藏活动,结果就这样被蒙上灰尘。这可能是相当一部分中国民众对当下收藏家和投资人的看法。

在中国漫长的艺术发展进程中,基本没有收藏家的位置;在厚厚的艺术史里面,也根本上找不到收藏家的名字。画家不仅是艺术史上的主角,而且是整个艺术史的拥有者、评论者,完全控股。史书记载的艺术家作品、逸闻、艺术经历、艺术理论可用车载,唯独不见收藏家身影。

艺术表面上是由艺术家个体完成的,其实是一个群体行为。通常由创造者、收藏者、投资者、推广者、评论者、经营者等共同合作,大家承担着各自功能,按照不同方式,在不同领域完成自己的任务,如同一部交响乐。也可以说,一部漫长的艺术史是大家共同参与完成的,并不单单是艺术家的功劳。在一部交响乐里,每一个人都是平等的,并无主次之分,只是分工不同而已,但中国的实际情况明显是艺术家占据优势。

在欧洲乃至整个西方世界,大收藏家在艺术界地位很高,不仅拥有雄厚的经济实力,还拥有足够的社会影响力和政治地位,许多人家喻户晓,甚至比政治家更受欢迎。这些藏家的品位,选择艺术品的方式方法,选择的艺术对象,都成为众人关注的焦点,也成为大家争相学习和模仿的标杆,代表一个时期的潮流、品位和审美。当年,一些大藏家收藏莫奈、毕加索等人作品,不仅让这些艺术家取得事业的成功,成为妇孺皆知的人物,同时在学术上也帮助他们创立各自的艺术风格,引领了世界艺术发展的潮流。如果没有这些大藏家参与,大艺术家也会像普通人一样,悄无声息,最终湮没在茫茫人海中,哪里还谈得上声名显赫。

在收藏界,马太效应尤为明显,例如:萨奇画廊签约哪位艺

陈逸飞《黄河颂》

家,众人都会跟风;著名收藏家尤伦斯收藏了曾梵志、方力均等人的作品,起到引领作用;国际上著名的大藏家尤里乌斯,他的目光、他的选择直接成为风向标。许多人认为,超级大藏家都是有实力、有眼光、有品位的人,他们的行动会保证该艺术家的档次和品位,以及未来的前景,作为散户假如能够紧紧跟上,大河有水则小河满,收益自然不会差。

在中国近现代星光灿烂的艺术家群体里,傅抱石为什么能光彩夺目?除了他过人的才华之外,和蔡辰男、林百里等实力藏家的力捧有很大关系。相对而言,钱松嵒、陈之佛就没有那么幸运。

近些年来,随着中国经济快速发展,一些在实体领域抢得先机的成功人士,纷纷跨进收藏家行列,用实际行动为中国艺术市场发展做出了杰出贡献。例如:2004年,天地集团董事长杨休以6930万元拍得陆俨少的《杜甫诗意百开册》;2006年,华人置业主席刘銮雄以1737.6万美元拍下安迪·沃霍尔的《毛泽东肖像》;2007年,俏江南餐饮集团董事长张兰以2200万元拿下了刘

小东的巨幅油画《新三峡移民》；2007年，泰康人寿董事长陈东升以3 600万元拍得陈逸飞作于1972年的油画《黄河颂》；2009年，泰康人寿董事长陈东升又以1 904万元拍得蒋兆和《中国人民站起来了》；2010年，恒大集团董事局主席许家印以1 120万元买下了岭南派画家周彦生的代表作《春风含笑》；2013年，宝龙集团董事局主席许健康以1.288亿元拍得黄胄《欢腾的草原》；2014年，俏江南餐饮集团董事长张兰以1 046万元拿下安迪·沃霍尔的《小电椅》等等。

周彦生《春风含笑》

当下，成功企业家跨界到收藏界的人数越来越多，各界人士对此褒贬不一。我想这是一种文化现象，一种价值取向，对于众多企业家们购买艺术品的行为，不是用"土豪"和"任性"两词所能概括的，中间包含着的艺术、金融、收藏、文化、社会、时尚等方面的因素值得人们反思与探讨。富豪们的行为导致了许多跟风现象，不完全是"土豪""任性"行为，毕竟，谁都不愿意拿真金白银开玩笑。

为什么艺术品投资要超前一步

如今是商品社会,人们都希望赚取最大利润,实现最大价值,其中有一条便是低投入高产出。投入越低,实现的利润空间越大,便能获得越大的价值,这在艺术品投资领域尤其明显,往往投资超前一步,就能取得更理想的收益。

2003年年初,艺术品市场一片萧条,我接受《新华日报》《南京晨报》《金陵晚报》等相关媒体采访,发表了几篇文章,预测"非典"过后艺术品市场将迎来空前高涨,且涨幅惊人,后来被实践所验证。2008年年初,艺术品市场又是一片萧条,我再次接受《新华日报》采访,用了三个词语预测未来三年艺术品市场发展情况:2009年为"初露端倪",2010年为"阳光普照",2011年为"高歌猛进",被很多媒体转载,提高了不少投资人的信心,后来也被实践所证实。2011年,中国艺术品市场一片红火,我接受《金陵晚报》《现代快报》《广州日报》《大众证券报》等相关媒体采访时明确提出,2012年将是市场拐点,艺术品价格将普遍下跌30%,全国数十家媒体转载,引起业内部分人士指责。现在回头看看,2012年实际情况要比我讲述的还要糟糕。

有人看到我的预测如此准确,觉得不可思议,甚至还有一些

陕西、浙江等地的业内人士专门来南京和我讨论。其实我没有未卜先知的能力，不可能像神仙一样掐指一算就知吉凶祸福。所谓的预测准确，无非掌握信息多，研究深入一些，对市场了解透彻一些而已。

我目前担任二十多家机构的艺术品投资顾问，其中有几家是上市公司。在和投资人广泛交往的过程中，我得以充分了解他们的投资方向、投资品位和资金量。艺术市场分高端、中端和低端，只有高端才拥有话语权，才能影响市场走向。艺术品投资是一个"烧钱"的行当，高端市场掌握的资金数额远远高于中端和低端，因此市场只能由高端说了算，也可以理解为由钞票说了算，就像一百个灯泡发出的光也不如一个太阳灿烂。

21世纪之初，民营企业、私人企业得到高速发展，其中有不少企业家领先一步参与到艺术品投资之中。我在温州进行艺术品投资讲学期间，听当地人介绍，仅仅房地产企业投资艺术品五千万以上的便有33家之多。2003年年初，我又了解到一个信息，浙江游资将有两百亿进入艺术品市场。我立刻将消息发布到朋友圈中，并告知我担任艺术品投资顾问的各家机构，引起了连锁反应，大家纷纷跟进，收益显著。2008年底2009年初，我了解到西部约有三百亿投进艺术品市场，三年之后，这笔资金又要撤出。就在这一进一退之间，中国艺术品市场人为地形成一个高潮，先知先觉者从中又猛赚了一笔。这几件事情之后，有不少画家找到我，希望我帮他们运作运作，他们觉得我在市场的号召力比较大，只要推荐一下，他们的作品价格就会提高，市场跟着红火。事实并非如此，我所谓的判断准确，无非是比别人了解信息快一些多一些，根本不存在先知先觉。市场上各种各样的声音很

多,我只是其中一种而已,并没有那么神奇。

艺术品市场发展的二十多年中,各种专家发出的声音很多,鱼龙混杂,泥沙俱下。真正深入市场了解市场规律的专家太少了,特别是全面了解全国行情,乃至世界市场行情的专家更是凤毛麟角。更多的人只是一知半解,看见丘陵以为是高山,站到小河边谈大海。

艺术品投资选人比选作品更重要,如果知道万达要和吴冠中、石齐合作,提前下手抢购一批作品,是不是受益很多?如果不了解信息,投资就会存在着盲目性。多关注市场专家的行踪,留意他们关注哪位画家,对艺术品投资的选择会有很大的帮助。

现在有不少机构进入艺术品投资领域,特别是有实力、有经验(这一点特别重要)机构的关注,会使艺术家成功的概率大大提高,成长的周期也会大大缩短。2008年受美国次贷危机影响,国内经济发展受挫,国际艺术品市场下跌。安徽一位搞实业的朋友找到我,咨询此时艺术品投资情况。我建议他如果有闲钱,可以猛进一批,此时可能是艺术品价格之洼地。然后我们共同确定了艺术家名单以及详细的购买计划。在2008年的春秋两季,吃进相当数量的作品,而且价格相当便宜。两年之后,安徽朋友将所购作品全部抛出,赚得超出想象,周围的朋友看得目瞪口呆。要知道当初,整个世界艺术品市场行情都不好,中国能够爆发艺术品高潮很不符合规律,属于逆势而上。其中很重要的一条原因,就是我前面所讲述的,有300亿元资金进入,也算是艺术品市场的中国特色。

2011年,张大千先生作品《爱痕湖》拍出1.008亿元,成为第一件过亿的中国近现代画家作品。随后,李可染的《长征》拍出1.075亿元,标志着中国近现代画家的作品进入亿元时代。《文化产业》《周末》等媒体问我下一个过亿的艺术家是谁,我立刻回答说"二

张大千《爱痕湖》

石",即傅抱石和齐白石,也同时说明黄胄会有不俗表现。2011年4月,齐白石作品拍出4.255亿元高价;11月,傅抱石作品拍出2.3亿元,这一切都是因为提前充分地了解信息,绝非什么未卜先知。

　　做一个优秀的艺术品投资人,取得最大化利益,除了加强学习,让自己具备专业水平之外,还要做一个有心人,注意收集专家访谈,特别是有影响的、大家比较认可的专家,不能找纸上谈兵的专家。要将这些访谈进行归纳整理,找出其中规律性的东西。例如,艺术市场的高峰、低峰之间的周期大约是七年,在实际的发展过程中,有时会提早一些,有时会退后一些,需要找出其中原因,为自己的投资规划做好准备。此外,还要密切关注整个艺术市场大盘情况,如果持续下跌五年,进入深度盘整,进入艺术市场的资金和人数逐渐减少,成交量高度疲软,很有可能是黎明前的黑暗,光明即将来临。最后需要提醒一条,假如你是艺术品投资的散户、小户,必须盯紧大户,随时关注他们有何动向,迅速作出调整,步步跟进甚至提前发动。只有超前一步,才能取得更大的投资收益。

为什么艺术品金融化是未来发展方向

短短二十多年,艺术品市场发展神速,经历了收藏时代、投资时代和资本时代。当下是资本时代的初级阶段,其根本特征是艺术品金融化,也是未来主要发展方向。

艺术品金融化是时代需求,也是世界潮流。国际上著名金融机构,如瑞士联合银行、荷兰银行都成立了专门的艺术银行。当下互联网的快速发展也为艺术品金融化提供了条件。"艺术+金融+互联网"成为一种新的模式。

艺术为什么爱上金融?其目的就是做大,可以让艺术插上腾飞的翅膀。艺术品进入资本时代,资本大鳄疯狂吞食艺术品,市场进入了亿元模式。艺术离大众越来越远,台阶越来越高。艺术品金融化之后,降低了艺术品投资门槛,人人可参与,个个有机会。例如艺术品等额化,就把一个大蛋糕切成若干等份,人人都有份。由于互联网的快速发展,在传统画廊、艺博会、拍卖行等方式之外,又出现了全新的交易模式。线上终端,数据管理,自由交易,互联网化,让艺术品交易更加公开、公平、公正。

金融傍上艺术。资本时代如何避险是金融大佬们必须考虑的问题,投资艺术品就可以帮助做到;同时追逐投资收益,快速敛

财,艺术品都能承担。在金融资本眼中,艺术品只是产品的替代物,与钢铁、石油等物质没有什么本质区别。在资本时代的艺术品市场上发挥作用乃至于呼风唤雨的根本不是藏家,而是资本投资人。虽然许多职业评论家、艺术家对此耿耿于怀,觉得自己被边缘化了,但现实状况就是如此。尽管中国艺术品市场二十余年间发展很快,但富人的增长速度更快。在拥有巨额财富之后,富人们都喜欢追求品位、档次、时尚、文化、风雅等等,这些要求艺术品统统可以满足。

目前艺术品金融化有几种方式:

一、艺术品信托。这是别开生面的金融和艺术品对接的形式,由众多不确定投资者不等额出资汇成一定规模的信托资产,交由专业托管机构操作,主要投资艺术品,按投资者的比例分享利润。

二、艺术品典当。除了融资功能外,艺术品典当还有三个新的功能,即保管、鉴定评估和淘宝。

三、艺术品银行。北京一家美术馆曾推出"艺术品租赁业务",客户只要按规定支付租金,就可以从美术馆里租走作品,放置在家里、办公室和会议场所。其性质类似于银行承贷业务,因此该项业务被称为艺术品银行。

四、艺术品期权。客户与银行签订协议,在未来一段时间内,如其选定的艺术品升值,客户可以按照先前预定的价格购买该作品。这种方式下,客户只要交一部分保证金就可以把画作拿回家一段时间,如一年之后再决定是否购买。

五、艺术品份额化交易。把艺术品包装成金融产品,利用金融集资原理和金融交易平台,将艺术品包装上市交易。

六、艺术品回购。往往是某一机构买断某一艺术家的作品,以固定的价格卖给不同客户,以一年或两年时间为限。并可以回购艺术品,承诺回购将在购买价格基础上每年增加 10% 作为对消费者的回报。

七、艺术品证券化。把某一画家某一时段的作品进行等额化,像有价证券一样分到每一个消费者手上,中间可以流通,可以转让,可以折价,可以涨价,按证券的一套操作模式进行艺术品投资。

八、艺术品仓储。往往银行和金融机构是主角,把艺术品悬挂在大型的、公开的空间,如同超市一般,消费者可以自由选择。

九、艺术家公盘。由艺术家或艺术品持有人、投资收藏交易会员、第三方专业机构、第四方专业平台组成。采用规范化、市场化、专业化、资产化、金融化、互联网化等手段,解决真伪鉴定、市场定价、流通变现、交易信息披露等传统难题。

十、艺术品管家。2014 年,南京十竹斋艺术品投资公司正式成立。其针对不同客户的需求,为投资收藏者提供基金、鉴定、质押、仓储等多元化、综合性管理服务,被称为艺术品管家。

虽然金融机构众多,但不少都在临池观鱼,因为池中的鱼虽多,但池水很深。大家在观鱼的同时也悄然等待着,如果有谁率先跳进池中,实实在在摸到了鱼,其余的人就会蜂拥而至。

提倡艺术品金融化,必须要求艺术界和金融界共同参与,方能做大做强。目前,艺术品市场这一方热情万丈,豪情满怀,而金融一方还在冷眼旁观,非常谨慎。那么艺术品金融化存在着哪些弊端呢?

首先是缺乏被广泛认可的艺术品市盈率。市盈率是经济学

为什么艺术品金融化是未来发展方向 ◀◀◀

任大庆《情到深处景自现》

概念,一家企业能够被拍卖交易乃至于上市,是企业的市盈率得到了共识,决定该企业是否被交易。艺术品的市盈率概念比较模糊,主要是艺术品价格制定模糊,制定价格的专家不权威,制定价格的时效性、地域性变化大等等。

价格制定标准模糊。根据经济学原理,价格往往由价值决定,艺术品的价格制定比较复杂,不完全或者不是由艺术品的价值决定的。例如艺术家地位、社会影响力,艺术品数量的多寡,投资人、藏家的认可,乃至于艺术家年龄、身体状况都会影响到价格,这样价格的制定标准就会显得模糊。

专家不权威。市场的快速发展非常需要艺术市场专家来指导投资,但目前市场里普遍缺乏专家,特别是权威专家。由于自媒体发达,人人都是记者,个个都是专家,谁都可以发声。在这种看似遍地专家的状况下,其实并没有专家。真正被社会广泛认可的专家全国也仅有几个人,直接导致艺术品市场发展过程中存在着诸多问题,来不及梳理,来不及总结,来不及制定相应的对策。

时效性、地域性变化大。中国地域辽阔,人口众多,自然艺术家人数比例也比较大,分布在不同省份,形成了带有地域性质的艺术创作圈、投资收藏圈,价格的南北差异较大。例如,在广东购买南京画家任大庆的作品价位就比较低,在南京则卖得高;同样的道理,广东画家周彦生的作品在南京卖得便宜,在广东则卖得贵。艺术品市场有高潮、低潮之分,通常高潮时名家的作品卖得贵,低潮时相对卖得便宜,这样就为价格的制定、金融化的发展带来了矛盾。

由于艺术品市盈率的模糊,民众不认可,自然参加金融化的热情不高,不积极,没有像对待股票一样广泛的接受度,阻碍了艺术品金融化的发展。尽管艺术品金融化在中国发展已有7年之久,探索出多种方式,但是没有一种是完善的、成功的。

其次是严重缺乏跨界"两栖"专家。目前,在艺术品金融化前沿,以金融界银行业人士掌权的居多,其中更多的是以金融经济理念进行艺术品金融化,而忽视了艺术品的本质特征。例如,天津文交所当年推出白庚延《黄河咆哮》《雁塞秋》,无论作者的知名

白庚延《黄河咆哮》

度还是学术水平都达不到数千万元的高度,这是艺术圈人士共识;艺术金融化却把它卖出了天价,如同皇帝的新衣,说不定哪一天就被人揭破。

艺术金融化要求方案制定者、实施者不仅通晓金融经济理念,对艺术也要懂行,除了熟悉中外艺术史,具有艺术鉴赏眼光之外,还要充分了解艺术品市场,能够预见艺术品市场的发展方向,把握艺术品市场发展的格局。当然这样的要求难度很大,这一类人才非常缺乏,也是金融化发展过程中的瓶颈,是艺术品金融化不成功的一个重要方面。如何更好地推进艺术品金融化发展?中外人士都在摸着石头过河。近期有专家提出,建立独立的第三方评估鉴定机构;还有人提出加大经纪人制度的建设,实行代理制等。这些方案是否可行,是否能为艺术品金融化走出一条新路,我们拭目以待。

附录：告诉你一个真实的中国艺术品市场
——艺术品市场资深专家纪太年先生访谈

记者：纪先生，您是艺术市场资深研究专家，在全国讲过几百场投资课，担任二十多家机构的艺术品投资顾问，出版过多本艺术方面的畅销书，应该说对中国艺术品市场，您是比较了解情况的，也是具有权威性的。现在想请您谈一谈中国的艺术品市场究竟如何？

纪太年：这个话题比较沉重。如果简单概括一下，就是乱，很乱，非常乱。整个艺术品市场如同春秋战国时期，混乱无序。

绝大部分从业人员不懂行，真正能被广泛认可称为专家的恐怕只有个位数。当下是媒体发达时代，特别是以微信、微博为代表的自媒体特别活跃，对于艺术品市场的各种声音不绝于耳，里面有一些真知灼见，但大多数观点、设想、判断都是想当然的。当大家对这一行业不了解的时候，做出判断的唯一依据是耳朵。谁声音大，声音响亮，谁就拥有了话语权。当各种声音混合混杂，噪声震耳，投资人便失去了方向，六神无主，只能摸着石头过河，盲人摸象，有一小撮人或者利益集团趁机浑水摸鱼。

最近十年，我在讲学过程中，每提出一个观点，都会引起一些

非议。我的做法是,不争论,只看事实,实践是检验真理的唯一标准,不作不靠谱的、虚幻的讨论。早些年在讲学中,我还做出承诺,听了我的投资建议,假如亏损,亏的部分我出。虽然对我而言,这样的承诺有风险,但至少给了大家不少信心。

不懂行的人赚大钱。因为赶上好时代,赶上艺术品投资好机遇,只要能够捂得住,每个人都会赚得盆满钵满。如同改革开放之初,许多私营企业主,只有小学文化程度,尽管自身素质有限,依然发展很快,因为整个国家的经济处于快速发展时期。尽管从一个漫长阶段来看,成功企业家都是高智商和高情商兼备,但某一小段时期则未必。谈到中国艺术品市场,前面二十多年发展很快,我称之为黄金期,之后二十年仍然会保持强劲的发展势头,我称之为白银期。这种观念,我在二十多年前便讲述过。当你对整个行业大势有一个基本判断之后,投资的风险便会减弱许多。

中国艺术品市场有很明显的中国特色。许多专家对中国艺术品市场出现的很多现象觉得看不懂,其实就是不了解中国国情,不了解中国特色。例如,2008年,整个世界经济下行,国际艺术品市场整体滑坡,中国反而逆势而上,许多人大呼不理解。我在此之前曾经作出准确预测,依据便是中国国情。中国艺术品市场很像中国股市,有规律无定法,随意性比较大,常常出人意料。

中国艺术品市场的特色有哪些具体表现呢?房市、股市行情疲软时,如何进行投资?到哪里去赚钱?许多人都会去思考,其中一部分资金涌进艺术品市场是必然选择。商品社会,金钱的多少是衡量是否成功的重要标准之一。现在教育、医疗、社保的投入占据家庭收入相当大的比例,当社会福利制度没有完善时,大家心里普遍缺乏安全感,如果手中握有相当数量的金钱,心里便

会慰藉许多。不少人看重艺术品投资的重要原因，就是逐利。

缺乏规范。艺术品市场的法律法规，远远跟不上市场高速发展的需要，市场上出现的许多老问题、新问题，在法律法规中根本找不到解决办法，加剧了市场的无序。

尽管理性的艺术品投资行为需要一个比较长的时间，以时间换价格，但快速发展的艺术品市场里，短平快的特征亦十分明显，可以满足一部分人快速致富的欲望。

记者：近期艺术品金融化问题受到关注，不少业内专家发表了诸多的观点，特别是金融业、银行业，一些投资机构、担保机构、评估机构，以各种方式、各种形式实践着金融化的理念，但很快会发现或多或少的遇到一些问题，您是怎么看待的？

纪太年：首先我想强调一下，艺术品金融化必然是未来发展方向，又是非常炙手可热的新行业。美国股市的投资年回报率平均大概在4.7%，房地产投资年回报率平均在16%，但是，国际艺术品的投资年回报率要达到24%，中国近些年艺术品的投资年回报率平均高达35%，由此可见艺术品投资巨大的成长性和它的利润空间。没有金融资金参与，艺术品市场的规模做不大，市场的发展缺少了腾飞的翅膀。金融化是新问题，根据大家不同的实验方式，现在已经有十几种模式。每一种模式都有可取之处，同时也存在着明显弊端，这些弊端是困扰艺术品金融化的主要瓶颈。

艺术金融化最大的问题是缺乏跨行业专业人士。艺术品金融化方案的制定者、实施者必须是金融领域和艺术领域的双栖人物，具有跨行业特征，是两个领域的专家。现今的实际情况是，许多人是金融行业佼佼者，一味使用金融行业的规则，而忽视了艺

术品本身特征,呈现出"瘸腿"现象,怎么能保证艺术品金融化的快速发展?不论金融化采取何种形式,必须遵守艺术品本身规则。例如,做当代艺术品金融化,不是选择什么样的艺术家都可以,抓到篮子里便是菜。选择李逵是最佳的也是唯一的选择,选择之前不妨多听听艺术界专家意见,倘若选了李鬼,希望落空是小,血本无归也不令人意外。

记者:对于艺术品市场种种问题,除普通大众,也有不少业内专家发声,但给人感觉有些玄乎,和市场有距离感,甚至相互矛盾,您怎么看?

纪太年:评论家本来应该拥有权威话语权,但现实情况是,有部分评论家占着学术平台学术位置,只为红包服务,引起艺术圈反感,有人讥讽为红包评论家。一心只为红包服务的评论家,讲话还有公信力吗?虽然二十多年来市场发展很快,但是形成品牌效应的专家少之又少,影响力太弱。相关部门研究机构也成立了,但机构内的专家面对市场的千变万化,手足无措,拿不出应变的方案,自然也没有公信力。民间一些实践者眼光独到,但没有话语权。高校里的专家仅仅从理论到理论,从书本到书本,真下了水参与进来,还可能会呛水淹死。艺术品拍卖公司站在市场前沿,本来也应该拥有权威话语权,但拍卖公司往往为了自身利益,不顾实际情况,一味吆喝,任何时候都鼓动你买画,如同不停鼓噪的房产公司销售员,令人生厌,大家自然不会听他的。

记者:艺术品市场如果想得到快速发展,必须要有真正的藏家参与。现今中国藏家的实力如何,您了解这方面的情况吗?

纪太年:尽管改革开放之后中国经济快速发展,但我们依然是发展中国家。所有发展中国家投资艺术品70%是投资性质,

中国也不例外。现今真正意义上的藏家所占的比例比较微小，投资性质的藏家人数众多。马未都先生讲，所谓"藏家"，是出于喜欢，为了鉴赏，买过来之后至少一代人不动！以这个标准来看，目前可以说是没有藏家的，而且中国人远没有达到鉴赏艺术的阶段。为了指导艺术产业的良性发展，我们应该探索一些方式方法来适应艺术产业这个阶段。

我并不反对以投资目的进入市场，因为艺术品市场本身就有投资特征。关键在于活跃的藏家和投资人缺乏人文修养，眼光比较肤浅。当然这也有现实原因，经过"文化大革命"之后，人文素养产生了断层，市场里的主力军缺乏中国传统文化浸泡，具体表现就是出手太快，藏品在手中频繁倒腾，甚至春进秋出。成熟玩家每一件藏品在手中保持的时间应该在三年，甚至更长时间，现在许多人做不到这一点，心里浮躁，总想着暴富。艺术品市场35％的高收益率在整个投资行业里处于领先，但许多人并不满足，巴不得是百分之百，乃至于百分之几百，完全违背了艺术品市场规律。人文修养的缺乏，投资快速回报的渴望，让不少人在艺术品投资过程中喜欢选择表面风光的作品，工细类的作品，不敢选择那些内涵丰富，曲高和寡的作品。例如，2014年王中军以6 200万美元在美国苏富比购买了梵高的《雏菊与罂粟花》，但这幅作品其实并不是梵高作品中出类拔萃的；而同一拍场中出现马奈的代表作《春天》，在西方出版无数，王中军并没有选择。有人问其原因，王中军回答："假如我买回马奈，一百个人中间有一个人知道马奈就不错了；我买回梵高，一百个人至少有一半人知道。"其实马奈的《春天》无论是艺术造诣还是在美术史上的地位都远远超过梵高的《雏菊与罂粟花》，但这就是中国藏家心态，也

是中国国情。

记者：许多人发现市场上一个现象，艺术品价格随意性很大。普通人的感受是，不少作品价格吓人。价格到底是怎么构成的，由谁说了算？

纪太年：正常价格由价值决定，这是经济学原理。当然有时候，价格和价值不成比例，在艺术品市场上表现尤为突出。艺术品价格和价值不成比例是普遍现象，这也是困惑艺术品投资人的一个重要方面。艺术品价格混乱的原因有哪些？价格的随意性是怎么出现的？

位置。不知从什么时候开始，艺术家位置成为投资人选择的重要依据。通常认为在专业位置艺术水平肯定不会差。这种观点在解放前或新中国成立初期确实如此，如今真的很难说。一位水平普通的书法家，若是坐上书协主席位置，其作品价格立马扶摇直上，让不少人羡慕嫉妒恨。年轻艺术家心里会产生不良影响，认为只要有位置，作品差一些也没问题，于是不安心创作，整天经营人际关系，巴结权贵，试图抢到对自己最有利的位置。

攀比心理。攀比的不是学术水平，往往是表面化的东西。打个比方，我当上了美协副主席，别的副主席作品是五千元一平方尺，那我必须也要涨到五千元一平方尺，否则就是掉价，就是丢人，会被同行讥笑。

个性与共性。每个艺术家都会有追随者，这些追随者受经济实力、审美趣味、个人情绪影响，有时出手大方，比较任性，在某一时刻、某一地点，花巨资购买心仪的艺术品。个别艺术家常常认为这就是自己的市场行情，以此为标准，制订作品润格，把个性当成了共性。

空中月亮。有的艺术家看到别人市场红火，心中极度不平衡，不顾艺术市场实际情况，盲目把自己的作品定到天价，如同悬挂在空中的月亮，让人只能远远望着，却够不着，形成有价无市的现实状况。

赌博心理。个别画家不重视自己的市场，不注意培养消费群体，不重视基础工作，总是幻想着守株待兔，以赌博心理想象着会有人撞到枪口上。为了自欺欺人，往往把自己打扮成才华横溢、人间罕见的天才，藐视一切。市场的形成如同炒豆子，要不停往灶间添柴薪，用铁铲不间歇地翻转，炒出的豆子方能又香又甜又脆。倘若没有炒豆子过程中的辛勤付出，豆子是不会炒熟，自然也不会好吃的。

记者：谢谢纪先生谈论了这么多关于艺术品市场的事情，希望下次有机会再向您讨教。

纪太年：艺术市场问题很多，我们今天只是谈了其中很小一部分，还有许多问题没有涉及，例如真假问题、选择艺术家问题、发现潜力股问题、判定硬通货问题等等。如果你有兴趣，也可以查阅我的有关访谈和书籍，相信会对你有所帮助。

——根据《现代快报》《南京日报》《新华日报》
《广州日报》《周末》等多家媒体采访稿归纳而成